漫畫新手逆襲！

嗙嗙貓——著

秒懂結構比例怎麼畫

ALL THINGS ABOUT MANGA
FOR NEW FRESH

漫畫新手逆襲 vol.❸
秒懂結構比例怎麼畫

出　　　　版／楓書坊文化出版社
地　　　　址／新北市板橋區信義路163巷3號10樓
郵 政 劃 撥／19907596　楓書坊文化出版社
網　　　　址／www.maplebook.com.tw
電　　　　話／02-2957-6096
傳　　　　真／02-2957-6435
作　　　　者／噠噠貓
港 澳 經 銷／泛華發行代理有限公司
定　　　　價／320元
初 版 日 期／2020年12月

國家圖書館出版品預行編目資料

漫畫新手逆襲：秒懂結構比例怎麼畫／噠噠
貓作. -- 初版. -- 新北市：楓書坊文化,
2020.12　面；公分

ISBN 978-986-377-639-0 (平裝)

1. 漫畫　2. 人物畫　3. 繪畫技法

947.41　　　　　　　　109015560

「有沒有什麼辦法，讓我可以馬上畫出好看的漫畫呢？」

相信這種有點「偷懶」的想法，都曾在各位讀者的腦海中出現過。接下來你可能要問了，難道這套「漫畫新手逆襲」就是可以讓人瞬間變成「大神」的「金手指」嗎？

抱歉，並不是這樣的。

任何事情的成功都不是一蹴而就的，任何一門技藝的熟練掌握也沒有捷徑可以走，想要畫得好只有勤加練習。但在向著「大神」進化的過程中，我們可以選擇路線和方法。這套書雖然不能讓你從新手一下子變成職業漫畫家。但它確實可以加快你前進的腳步，讓你可以更早地實現從畫渣到達人的逆襲。

- 拒絕「大厚本」，集中注意力，目標明確，將問題逐個擊破！
- 拒絕「一鍋燴」，理清知識點，合併「同類錯誤」，一次性解決一類問題！
- 拒絕「理論派」，能用圖說話，絕不長篇大論，重點部分看圖秒懂！

教你各種繪畫套路，像解題一樣用「公式」畫漫畫，真的可以速成！

在這本書中，我們將就頭身比、肌肉結構、關節的銜接和運動等方面展開學習與探討。讓你徹底搞懂關於人體繪製的那些事兒，再也不用為筆下人物的「身形單薄」「比例奇特」而發愁。

本系列圖書共有《秒懂男女頭像怎麼畫》《秒懂結構比例怎麼畫》《秒懂表情神態怎麼畫》以及《秒懂構圖動作怎麼畫》四冊，更多內容敬請期待！

噠噠貓

目 錄

前言

第1章
事半功倍的學習法

第2章
身體的基本結構

第3章

運動的規律及繪製方法

事半功倍的學習法

人體是繪畫的重點和難點之一，學好人體結構和動態至關重要。平時要注意多觀察人體，多思考、分析問題所在，再加上全方位、多角度的繪畫練習，才能更快地攻克難點，打好人物繪畫的基礎。

新手期會遇到的各種問題

3 為什麼我畫的人物感覺是浮在地面上的？

1 肩膀多寬才合適，比頭寬多少呢？

4 坐下的人要怎麼畫呢？感覺一坐下去，屁股和腰就連不上了。

……

2 男生的腰和女生的腰有什麼不一樣呢，只是比女生的粗一些嗎？

5 畫的人像柱子一樣，怎樣看都很奇怪。

6 為什麼畫出來的男生沒有男神的感覺，女孩子也沒有預想中可愛？

7 明明想畫個高大的男生，但畫出來卻是娘娘腔，這怎麼修改？

8 別人畫的漫畫人物看上去又高又帥，我畫的人卻像個圓規，怎麼辦呢？

10 只會畫站著的人，而且畫得很僵硬，更別提跑跑跳跳的了！

9 手畫得像個雞爪，實在沒法畫出好看的手！

11 我只會照著畫，想自己設計個角色，卻不知道怎麼下筆？

12 不會畫轉頭的動作，脖子和肩膀總覺得不對勁，不知道哪裡出了問題……

解決問題，首要是思考

問題的本質及歸類

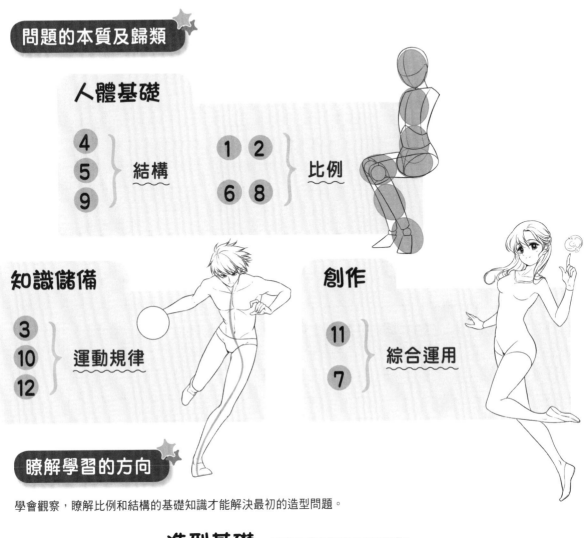

人體基礎

4
5 } 結構
9

1 2
 } 比例
6 8

知識儲備

3
10 } 運動規律
12

創作

11
 } 綜合運用
7

瞭解學習的方向

學會觀察，瞭解比例和結構的基礎知識才能解決最初的造型問題。

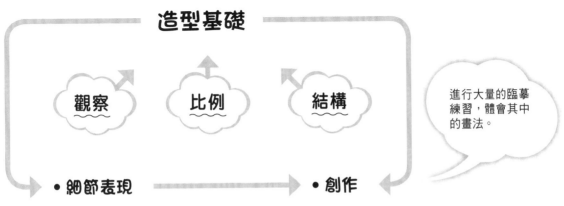

造型基礎

觀察 → 比例 → 結構

進行大量的臨摹練習，體會其中的畫法。

● 細節表現 → ● 創作

線條流暢、質感表現、元素搭配等知識面的拓寬。

學習別人的經驗加上已有知識的融會貫通，再加上自己的設計想法。

本書的主旨及學習指導

一、序章
學習方法指南。

↓

二、基本結構
基礎知識的講解。

↓

三、高階畫法
知識的拓展與應用。

身體的基本結構

第 2 章主要講解人體結構、比例以及頭頸肩、軀幹銜接位置的結構問題，以及四肢的畫法、體積感塑造等的細節問題。

自我檢查與修改

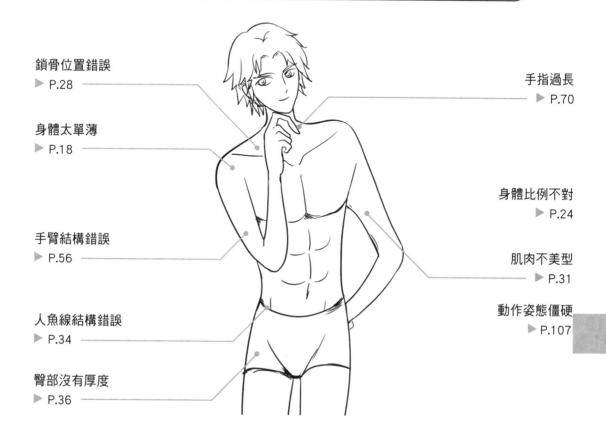

鎖骨位置錯誤
▶ P.28

身體太單薄
▶ P.18

手臂結構錯誤
▶ P.56

人魚線結構錯誤
▶ P.34

臀部沒有厚度
▶ P.36

手指過長
▶ P.70

身體比例不對
▶ P.24

肌肉不美型
▶ P.31

動作姿態僵硬
▶ P.107

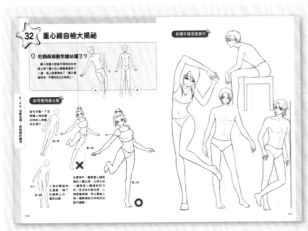

身體結構的高階畫法

這一章的內容是在上一章基本結構的基礎上進一步提升。結合角色重心線、運動和光影刻畫的實例，教讀者綜合運用，繪製出美觀、富有動感的人物。

學習要點：

1. 畫出人物的立體感。
2. 整體性和統一性。
3. 比例是繪畫的關鍵點。

4. 細節刻畫是豐富畫面的關鍵。
5. 練習線條是基本功。
6. 動態刻畫是綜合技能的提升。

檢查要點：

· 人物有沒有立體感？

· 頭部、軀幹和四肢的比例正確嗎？

· 各部位的運動幅度正確嗎？

· 男性肌肉的細節刻畫了嗎？

· 身體輪廓的線條流暢嗎？

· 脖子的位置畫對了嗎？

· 腰有沒有特別粗壯？

· 人物的姿勢僵硬嗎？

如何持續地提升畫技

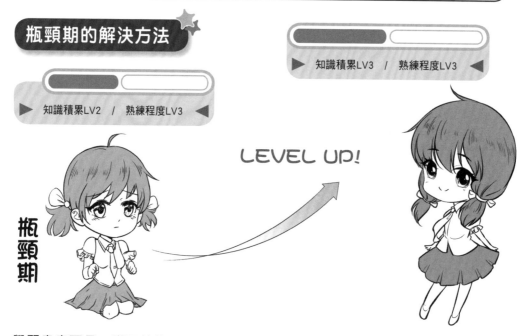

瓶頸期的解決方法

知識積累LV2 ／ 熟練程度LV3

知識積累LV3 ／ 熟練程度LV3

LEVEL UP!

瓶頸期

學習畫畫不是一蹴而就的，而是階段性提升的事，在提升的過程中，經常會遇到即使手上功夫再好，也不能畫出想要的效果，這就是所謂的「瓶頸」。這個時候你需要停下來多看看資料，多欣賞好的作品，提升自己的眼界和審美能力，等到你的知識積累到一定程度的時候，有些問題自然就迎刃而解，你又能進步了。

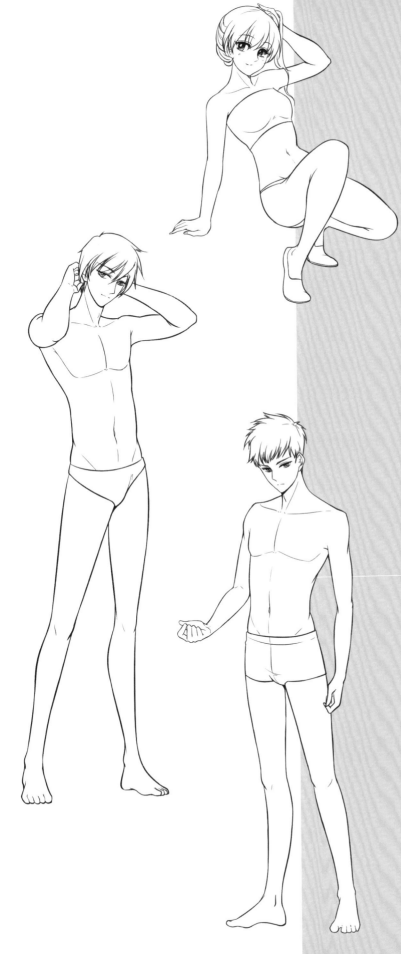

第

2

章

身體的基本結構

是不是感覺人體怎麼畫都不對，不是頭大身體小，就是手腳長短不一？這是因為你沒有掌握人體結構的繪畫技巧。本章就是針對這些問題打造的獨家祕籍，學完本章內容後，你的人體繪畫水平一定會有質的飛躍！

01 兩種方法教你把身體數據化

Q. 在繪畫之前先觀察，怎麼觀察？

看見可愛的漫畫人物時，很多人的第一反應就是把他畫下來。這樣急於下筆並不好，在動手前仔細觀察才是正確的步驟。他的腿有多長，腰有多細，都需要通過觀察來確定。

觀察法

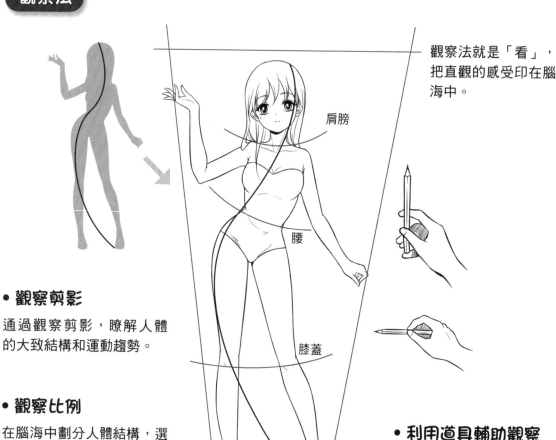

肩膀

腰

膝蓋

觀察法就是「看」，把直觀的感受印在腦海中。

● **觀察剪影**

通過觀察剪影，瞭解人體的大致結構和運動趨勢。

● **觀察比例**

在腦海中劃分人體結構，選擇肩、腰、膝等關鍵點，瞭解身體各個部位的長短，在腦海中形成映像。

● **利用道具輔助觀察**

用鉛筆、尺子等工具來輔助測量，將觀察到的信息數據化。

公式法

光看肯定是不夠的，我們的前輩早已幫我們總結了繪畫人體的公式法則。這個公式就是我們常常提到的頭身比，利用頭部的長度，劃分出整個人體的長短比例。

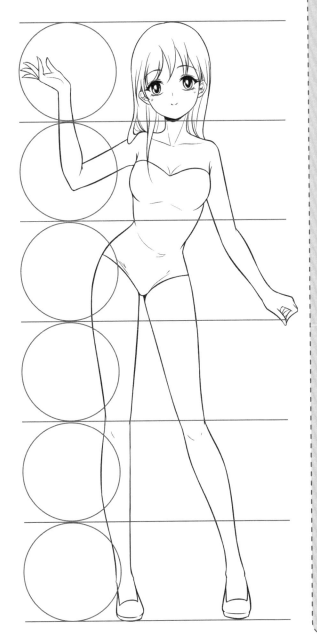

小知識 | 人物的頭身比不等於身高

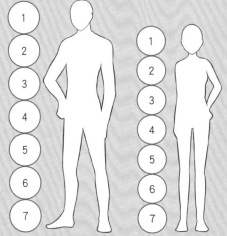

頭身比是人體各個部分的比例。看上面兩個人物，他們的身高雖然不同，但頭身比卻都是 7 頭身。

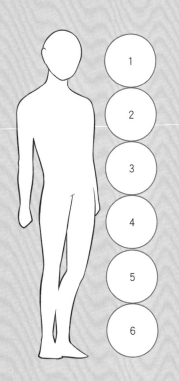

上面這個人物看似很高大，頭身比卻只有 6 頭身。

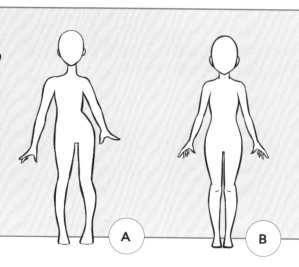

Q. 右側哪個身體更自然？

　　圖A的身體是不是非常彆扭，看起來像個外星人？

　　是的，如果沒有掌握人體的對稱性，畫出來的人物就會像這樣很奇怪。圖B才是我們想要畫的樣子。

A
B

用中線檢查人體比例

首先，我們要知道人體的中線就是脊柱的位置。

中線就在這裡

• 找出中線

通過人物的下巴，畫出一條垂直地面的直線，就是人體中線。

• 利用中線測距離

人體兩側到中線的距離相等，不相等就存在問題。

• 利用中線測高低

四肢、關節都處在同一個高度。當它們與中線的相對高度不同時，人體就存在問題。

根據中線修改人體

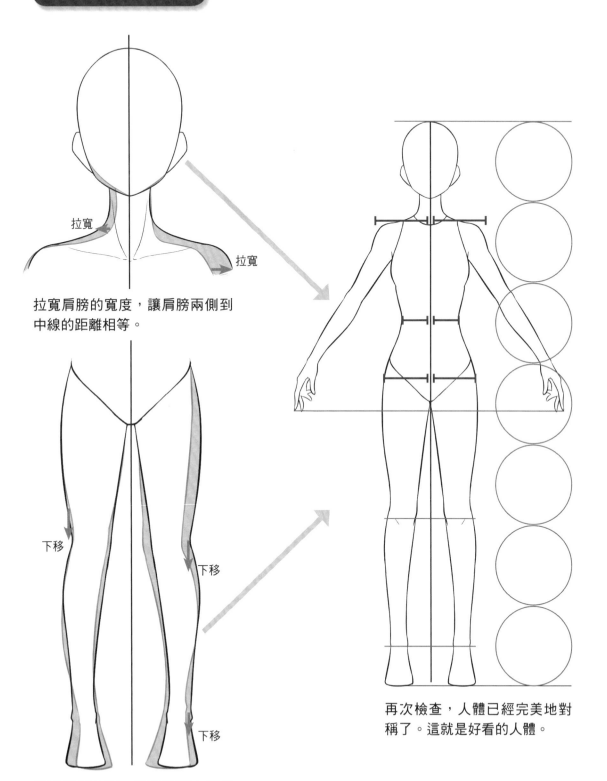

拉寬

拉寬

拉寬肩膀的寬度，讓肩膀兩側到
中線的距離相等。

下移

下移

下移

移動關節位置，讓關節到中線的
相對高度變得相同。

再次檢查，人體已經完美地對
稱了。這就是好看的人體。

03 立刻讓你的人物「鼓」起來

Q. 右側哪個人更好看？

很多剛開始學漫畫的小夥伴都會畫出圖A這樣的紙片人，這是因為只抓住了人物的輪廓，卻沒有表現出人體的厚度。圖B是表現出了厚度效果的人物，是不是好看了很多？

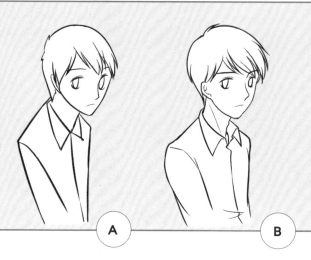

A　　B

疊加平面表現厚度

將多個平面平行排列起來，就產生了厚度。

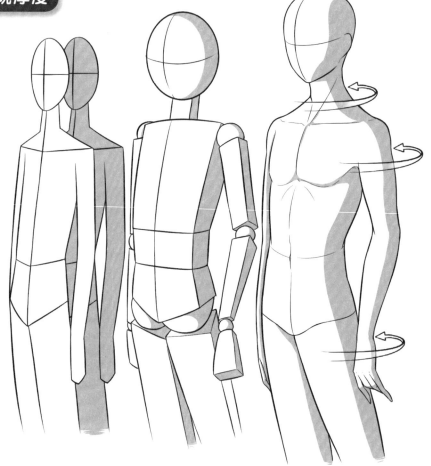

同樣的原理，可以先將人體看作一個平面，再通過疊加平面畫出「鼓」起來、具有立體感的人體。

用幾何圖形展現厚度感

用幾何圖形表現人體，可以更好地理解厚度的概念。

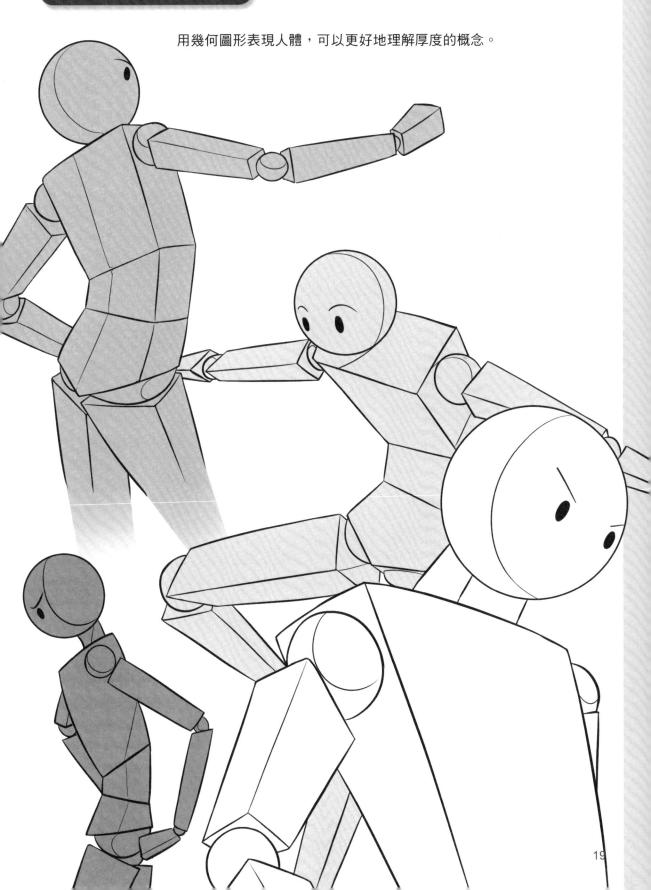

04 通過比例瞭解身體組成

Q. 你畫過這樣的身體嗎？

現實中的人體存在著個體差異，比例也不完全相同，如圖A，雖然不是很好看，但也是真實存在的。好在我們在漫畫中只需要畫圖B這樣的標準比例就好了。下面我們就來瞭解一下標準的人體比例吧！

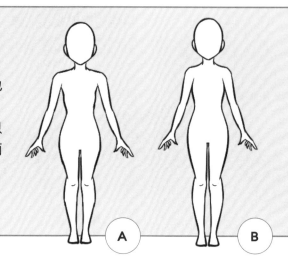

肩寬

男性肩寬為兩個頭長。

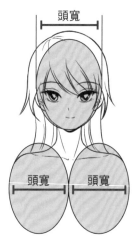

女性肩寬窄於男性，為兩個頭寬。

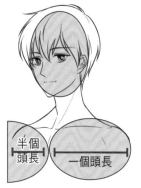

45°側面一側的肩寬是0.75個正面的肩寬。
男性是一個半頭長，女性是一個半頭寬。

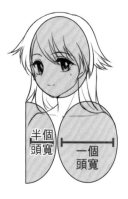

正側面，男女的肩膀厚度都是一個頭寬。

胸腹和手臂

直接觀察人體，其實很難看出身體的結構和比例。因此我們依然利用幾何圖形來輔助表現人體，這樣可以很清晰地看出人體的比例結構。

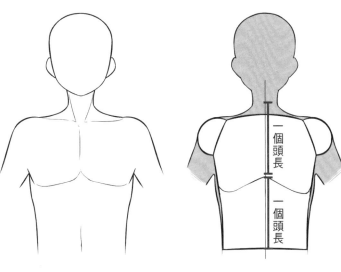

一個頭長

一個頭長

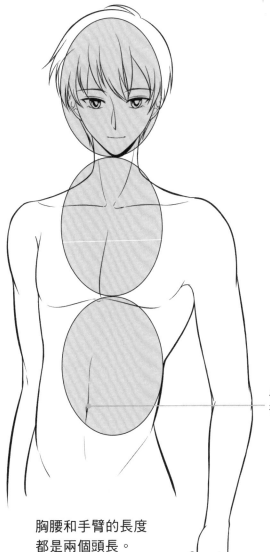

手肘與肚臍在同一高度

胸腰和手臂的長度都是兩個頭長。

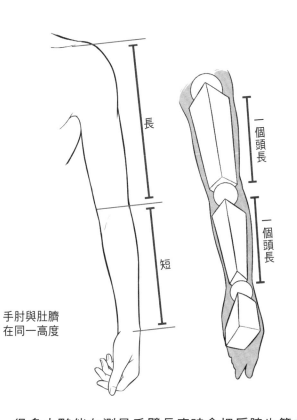

長

短

一個頭長

一個頭長

很多小夥伴在測量手臂長度時會把肩膀也算在內，這樣就會覺得上臂長於前臂。但通過幾何結構我們可以看出，兩節手臂的長度是一樣的。

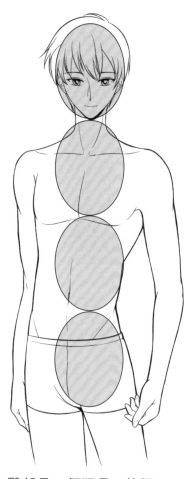

臀部 ⭐

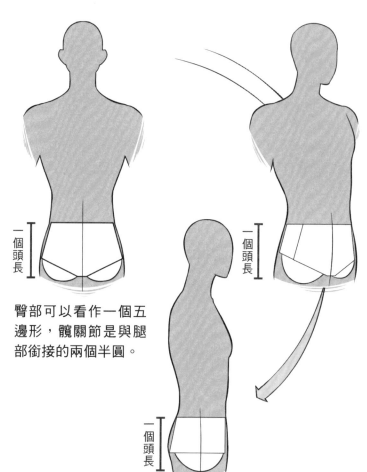

臀部是一個頭長，整個
上半身約為三個頭長。

臀部可以看作一個五
邊形，髖關節是與腿
部銜接的兩個半圓。

不論身體是什麼角度，臀部的長度
都是一樣的。

小知識 ◀ **小腹的弧度**

小腹是不是向內微微凹陷的呢？
其實這個問題並不是很絕對。真
實的人體，小腹稍微向內凹陷，
但是在漫畫中，為了更簡化，我
們會把小腹畫成平坦的。

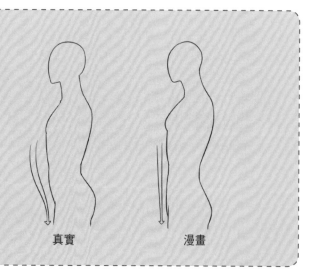

真實　　　　　漫畫

正確的
測量位置

錯誤的
測量位置

兩個頭長

兩個頭長

手的長度
到大腿

大腿長度的測量應該包含臀部的一半長度，
從襠部開始測量大腿長度是不對的。

整個腿部為四個半頭長。

大

高

小

低

雙腿彎曲的角度越小，膝蓋距離地面
的距離也就越近。這就是坐著的人比
蹲著的人顯得高一點的原因。

05 超實用頭身比參考一覽表

Q. 學習了那麼多的人體比例，是不是有些迷惑？

人體各個部分的比例確實非常複雜，加上個體差異也不是完全可以套用公式的。還好漫畫學習沒有那麼複雜，我們只需要掌握好看的標準比例就可以了。

<div>

第2章 ▼ 瞬間瞭解身體結構的基礎知識

</div>

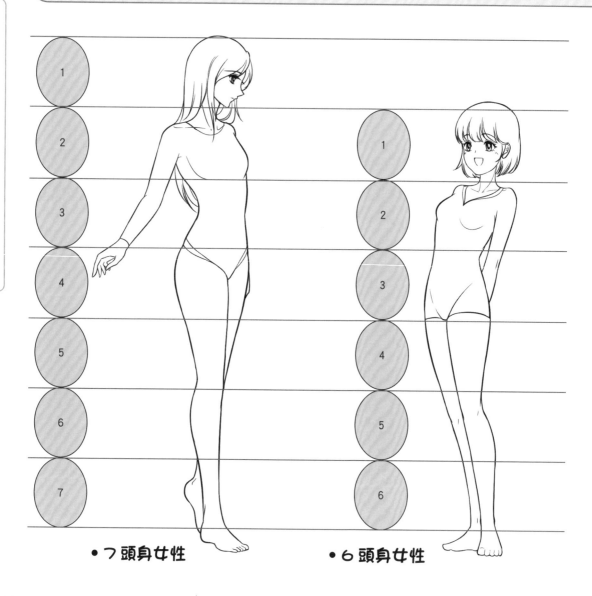

●７頭身女性　　　　　●６頭身女性

蹲坐的身長計算

蹲下和坐下的時候，身體由於彎曲，有的部分會重疊在一起，這時我們就需要減去這些重合的地方來計算身長了。

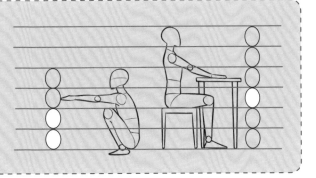

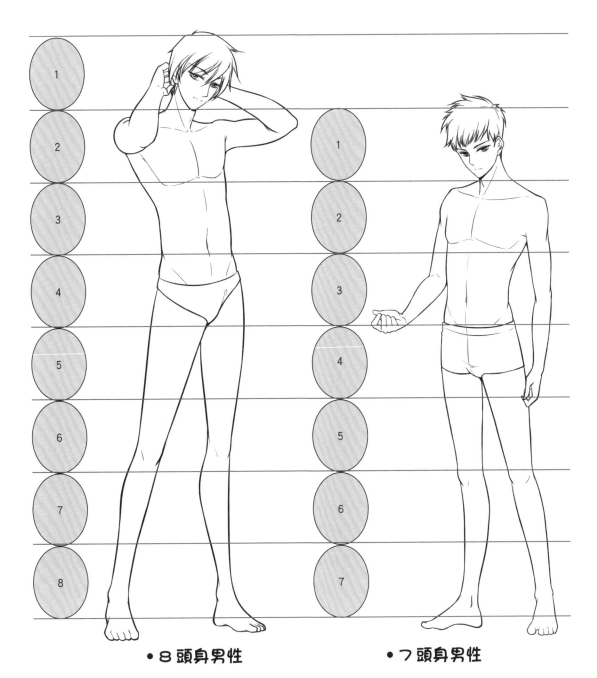

•8頭身男性　　　　　　•7頭身男性

06 不出錯的身體繪製法

Q. 畫人體怎樣正確地起型？

畫人體的時候總是喜歡從頭開始，這是很多人都逃不開的壞習慣。先確定人物的頭身比，再利用前文總結出來的規律，將身體的每個部分都規劃好，才是正確的繪畫步驟。

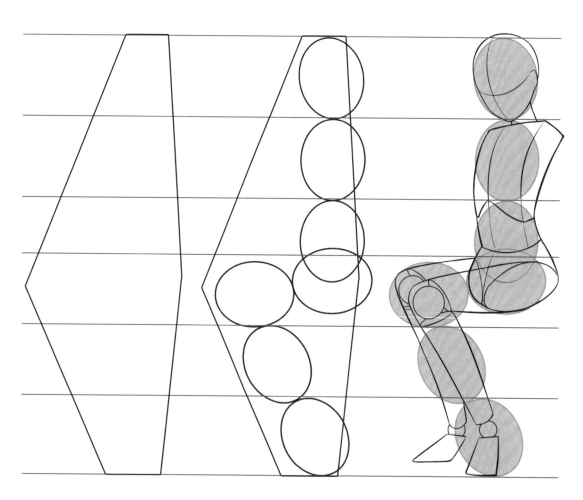

● 觀察並畫出框架

首先我們要觀察繪畫的對象，將她在畫面中所佔的區域範圍用天線勾勒出來。

● 設定身長

在框架範圍內，設定人物的身長，也就是人物的頭身比。這一步很重要，是繪畫人體的基礎。

● 用幾何塊面表現人體

在確定好頭身比的基礎上，用幾何塊面畫出大致的人體形態，表現人體的結構和立體感。

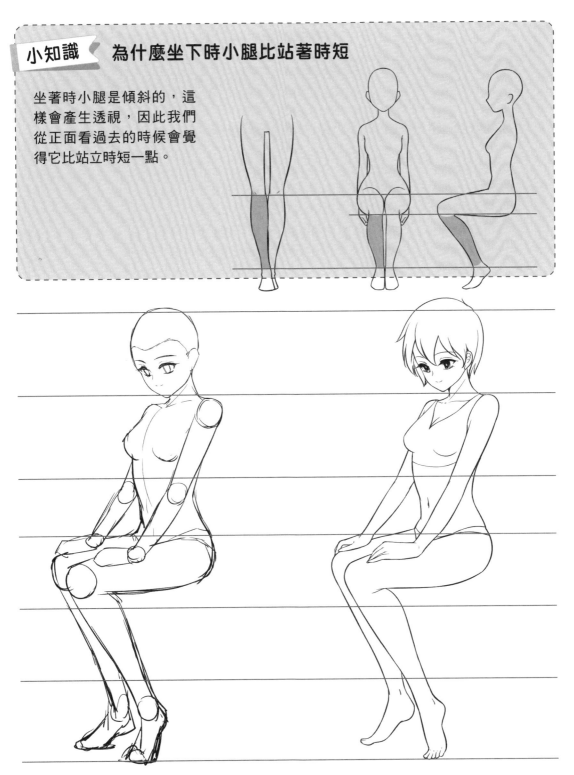

小知識 為什麼坐下時小腿比站著時短

坐著時小腿是傾斜的，這樣會產生透視，因此我們從正面看過去的時候會覺得它比站立時短一點。

● **畫出草圖**

畫好了身長、體塊，再繪製草圖就不容易出錯了。這時我們只需要按照前面的結構反復修改，就能畫出正確的人體。

● **繪製成圖**

最後清理草圖，添加頭髮、眼睛等細節，就完成我們的繪畫歷程，是不是也沒有想像中那麼難呢？

07 五組骨骼，秒懂上半身結構

Q. 哪個幾何體組合更像人體軀幹？

人的軀幹上寬下窄，至臀部再度變寬。不過很多小夥伴並不清楚這點，常常會將軀幹畫成圖A的形狀，其實圖B才更像我們的身體。

A B

軀幹的骨骼

② 鎖骨

鎖骨只有兩根，但是是人體非常重要的框架骨骼，連接著胸部和背部。

① 頭骨

頭骨是支撐人物頭部的骨骼群。

③ 胸骨

胸骨包含了肋骨、胸骨頂、胸骨體、胸骨尾等，是支撐整個胸腔的重要骨骼群。

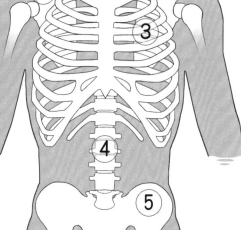

④ 脊柱

脊柱貫穿整個上半身，由33塊骨頭組成。人體的中線也就是脊柱的位置。

⑤ 骨盆

骨盆看似很大，卻是一整塊骨骼。形似元寶，支撐著我們的臀部。

頭骨

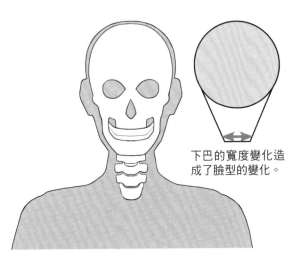

下巴的寬度變化造成了臉型的變化。

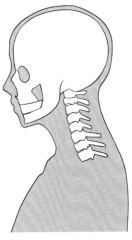

頸骨連接在頭骨的中間位置。

頭骨可以大致看作兩個部分,頂部的圓形和下方的梯形。臉型受下方梯形底邊寬度的影響,越寬,臉越趨近方形;越窄,臉就越趨近瓜子形。

從正側面看,頭骨的下半部分寬度只有上面圓形的一半。臉部顯得較平,後腦則顯得圓潤。

鎖骨和胸骨

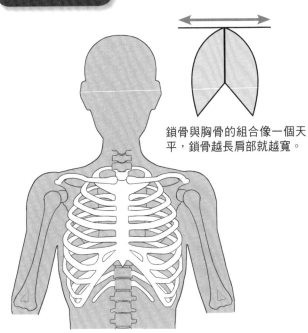

鎖骨與胸骨的組合像一個天平,鎖骨越長肩部就越寬。

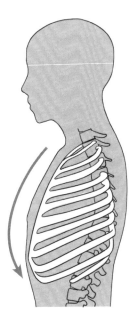

鎖骨和胸骨共同組成了我們的前胸。鎖骨確定了我們的肩寬,胸骨則是撐起上半身的基石。

從正側面看,胸骨像是一個扇形。靠近頸部的位置窄,向下逐漸變寬,到了腹部又開始變窄。

脊柱

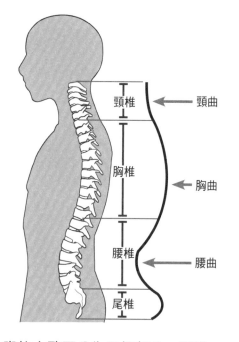

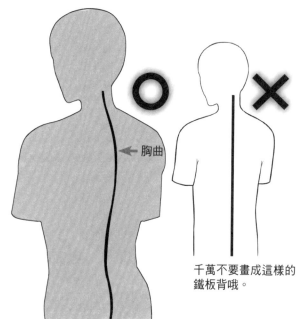

脊柱大致可分為四個部分：頸椎、胸椎、腰椎、尾椎。因此脊柱有三個弧度：頸曲、胸曲和腰曲。

從半側面的角度看過去，因為胸椎部分的弧度，人體的整個背部也是彎曲的，而不是平直的。

骨盆

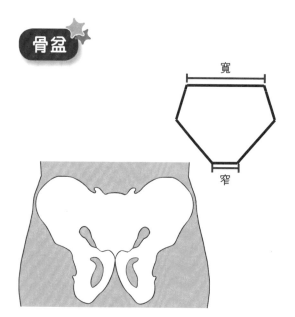

骨盆支撐著我們的臀部。我們可以將它看成是一個六邊形，上面的邊寬，下面的邊短。

從正側面看，骨盆的形狀比較抽象。由於它的支撐，整個臀部會呈現斜四邊形的形狀，只要記住這點就夠了。

 08 三大區塊，輕鬆畫好正面肌肉

Q. 你覺得胸肌是什麼形狀的?

圖 A 和圖 B 哪一個和我們的胸肌
更像呢?當然是圖 B，因為我們的
肌肉是有弧度的，不會出現像圖 A
那樣的平直線條和尖角，圖 A 那樣
的直線條胸部只能是假人。

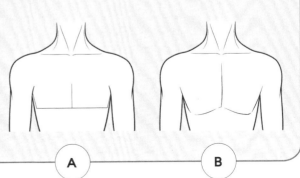

A B

 人體正面的肌肉結構

① **胸肌**

胸肌分為胸大肌和
胸小肌，但是這兩
塊肌肉結合得很緊
密，在繪畫中我們
一般將它們看作一
個整體。

② **三角肌**

三角肌是處於人體肩頭的
肌肉，它表現出肩膀的厚
度，讓人看起來健美。

③ **腹肌**

腹肌在人體的腹部，最頂
端的兩小塊一般不算在
內，所以六塊腹肌或是八
塊腹肌都是指中間和下方
的腹肌。

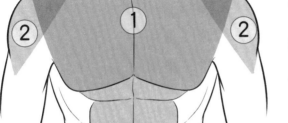

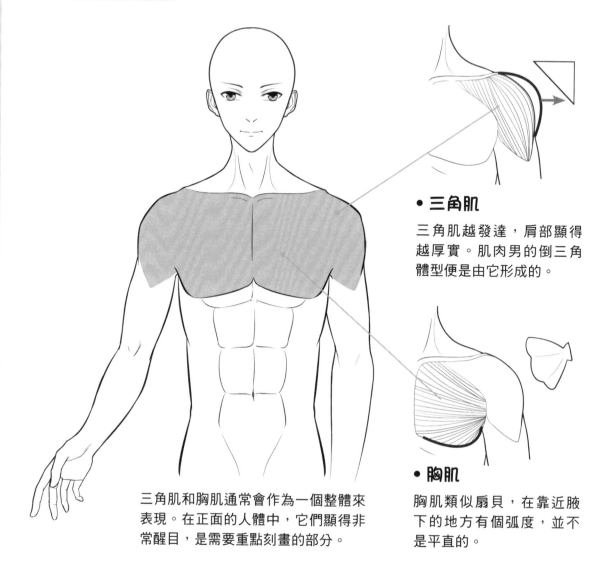

三角肌和胸肌

• 三角肌

三角肌越發達，肩部顯得越厚實。肌肉男的倒三角體型便是由它形成的。

• 胸肌

胸肌類似扇貝，在靠近腋下的地方有個弧度，並不是平直的。

三角肌和胸肌通常會作為一個整體來表現。在正面的人體中，它們顯得非常醒目，是需要重點刻畫的部分。

• 正面

正面觀察，人體的肩部是圓潤的，略微向外擴張。胸部則是向內收縮的，整體看上去像個梯形。

• 正側面

從正側面觀察，由於胸骨的支撐，胸腔是一個曲面，不是平直的。

腹肌

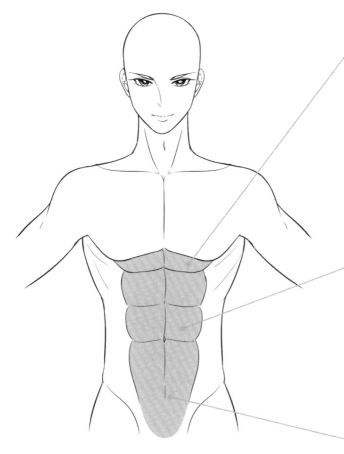

• 頂部

腹肌的頂部是兩塊非常小的肌肉，呈細長形，很窄，與胸肌結合得很緊密。這個部分在漫畫中一般不會表現出來。

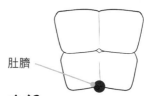

肚臍

• 中部

腹肌的中部是一塊田字形的肌肉，肚臍在這塊肌肉的底部。

有人這裡有兩塊，有人則是一塊

• 下部

腹肌下部類似瓜子形，八塊腹肌和六塊腹肌的差異就在這裡。

腹肌是腹部像豆腐塊一樣的肌肉，可以讓人物顯得健美、強壯。一般不畫出女性人物的腹肌。

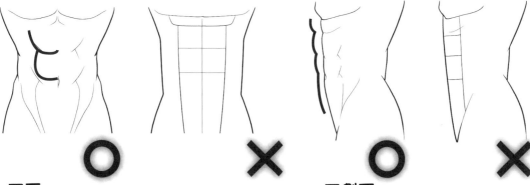

• 正面

從正面看，腹肌像是堆疊起來的豆腐塊，邊緣有明顯的弧度。直板形狀的腹肌是不存在的。

• 正側面

從正側面看腹肌也是有起伏變化的，而不是一條直線延伸下來。

09 兩塊肌肉，鎖定人魚線

Q. 哪裡才是人魚線的正確位置？

性感漂亮的人魚線是很多小夥伴都想擁有的。它由小腹向側腹延伸，位於腹部下方。看看圖A和圖B哪一個才是正確的人魚線呢？圖A的兩條豎線顯然不對，圖B的兩條斜線才是正確的人魚線。

A B

人體側腹的肌肉結構

① 前鋸肌

前鋸肌是位於腋下的一小塊肌肉，它連接著胸部和腹部，邊緣近似鋸齒的形狀。

② 腹外斜肌

腹外斜肌是腹部兩側的一大片肌肉，它圍繞在腹直肌的周圍，性感的人魚線就是這塊肌肉產生的。

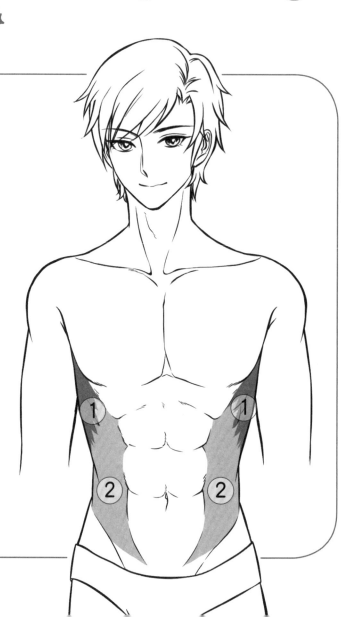

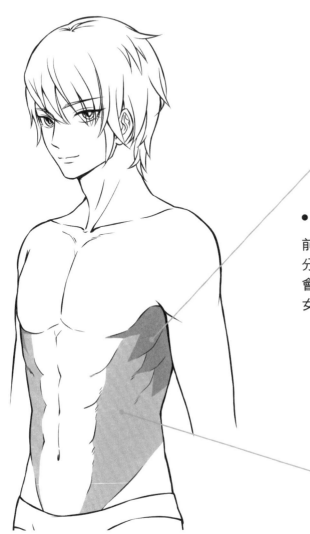

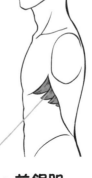

• 前鋸肌

前鋸肌近似扇形，肌肉呈條狀、扇形分布。繪製肌肉發達的男性人物時，會特別強調這塊肌肉，一般的男性和女性人物不需要將它畫出來。

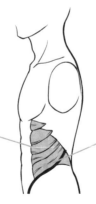

人魚線便是腹外斜肌與腹股溝的交界線

從側面看，前鋸肌和腹外斜肌的輪廓就明顯多了，這兩塊肌肉幾乎將人體的整個側面都覆蓋住了。

• 腹外斜肌

腹外斜肌的面積比較大，整體呈不規則的四邊形，肌肉呈條狀平行分布。

• 腹外斜肌的走勢

顧名思義，腹外斜肌是斜著長的。繪畫時需要用傾斜向下的弧線表示，而不是平直的線條。

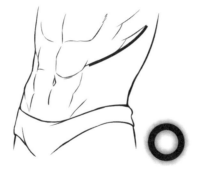

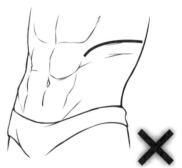

10 揭開迷人背影的畫法祕訣

Q. 後背中間的凹陷是怎麼產生的？

背部並不是平整的平面，在中間位置有一道明顯的凹陷，這個位置也就是脊柱的位置。形成這道凹陷是由於背部的肌肉群都是以對稱的形式生長在脊柱的兩邊的。所以圖A是錯誤的背部，圖B才是正確的背部。

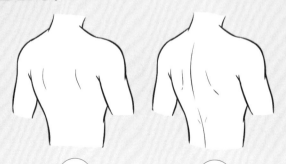

A B

人體背部的肌肉結構

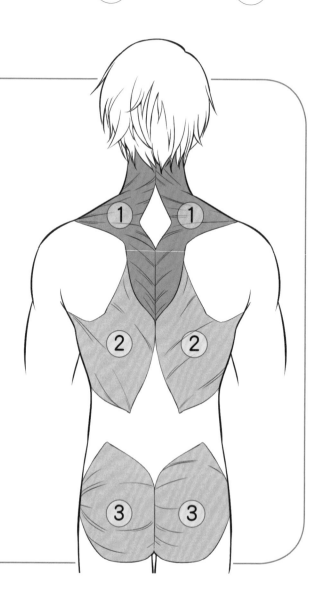

① 斜方肌

斜方肌覆蓋頸部、肩部和背部上半部分，整體形狀近似菱形，背部的運動依靠它來完成。

② 闊背肌

闊背肌處於背部中段的兩側，它與斜方肌和上一小節講到的前鋸肌、腹外斜肌相連。

③ 臀大肌

臀大肌位於臀部，也是分為左右兩個部分，性感的臀部曲線便是來源於它。

斜方肌、闊背肌與臀大肌

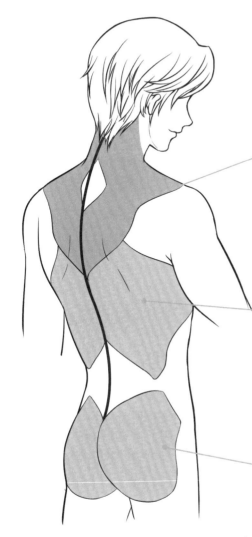

• 斜方肌

斜方肌在頸部與肩部的連接處有一塊方形的凹陷，這個位置在繪畫時會表現為一個凸起的骨節。

• 闊背肌

闊背肌的面積很大，但在表現人體結構時不會很突出，繪畫中不需要刻意表現出來。

背部的肌肉群都是左右對稱的，不論是從什麼角度觀察，它們都是平行分布在脊柱兩側的。

• 臀大肌

臀大肌有著明顯的凸起，使整個臀部在繪畫中表現為流暢的弧線。

小知識 女性和男性臀部的差異

女性的臀部會表現得更加圓潤，像蜜桃，給人柔軟又充滿彈性的感覺。男性的臀部則緊緻得多，形似柿子椒，顯得充滿力量。

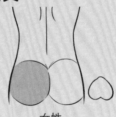

女性

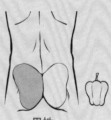

男性

Q. 哪個頭扭轉的姿勢最自然？

看看圖 A 和圖 B，一眼就發現圖 A 很奇怪。這是沒有準確掌握頭、頸、肩運動規律造成的。不要簡單地以為脖子轉一下就只是脖子的問題，頭、頸、肩是有著密不可分的關係的。

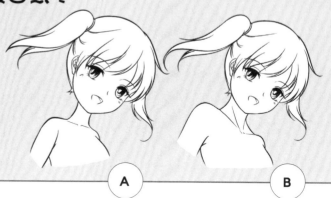

A　　　B

頭、頸、肩的基本組成

① 頸椎

頸椎骨是連接頭和肩的唯一骨骼，它是藏在皮膚和肌肉中的，雖然看不見，卻主導著整個頸部的運動。

② 胸鎖乳突肌

胸鎖乳突肌是連接胸骨和頭骨間的一條肌肉，在頸部運動中起到牽引脖頸的作用。

③ 鎖骨

鎖骨是連接胸骨與手臂的骨頭，肩部都是靠它支撐的，是主導肩部運動的關鍵。

④ 斜方肌

斜方肌是覆蓋在頸部和肩部的一塊三角形肌肉，它讓肩膀有了厚度和弧度。

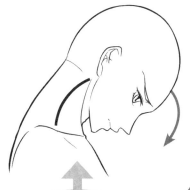

頸椎向前彎曲，頭部向胸部靠攏。

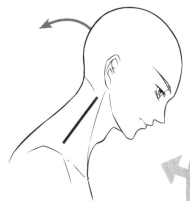

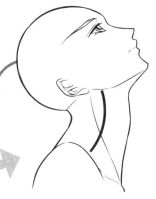

	埋頭	
伸頭		仰頭
轉頭	偏頭	

頸椎骨保持直線，以肩頭為中心轉動。

頸椎向後彎曲，後腦向肩部靠攏。

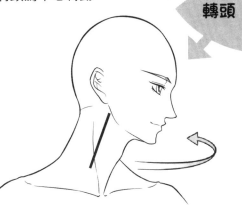

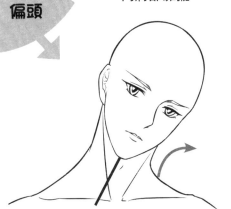

頸椎旋轉，胸鎖乳突肌向一側拉伸。

頭向一側偏轉，胸鎖乳突肌向偏轉的方向收縮。

小知識　喉結的表現

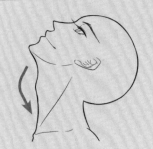

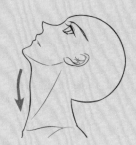

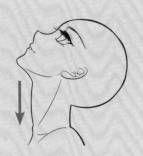

成年男性喉結突出

少年喉結微微隆起

女性脖頸平滑柔和

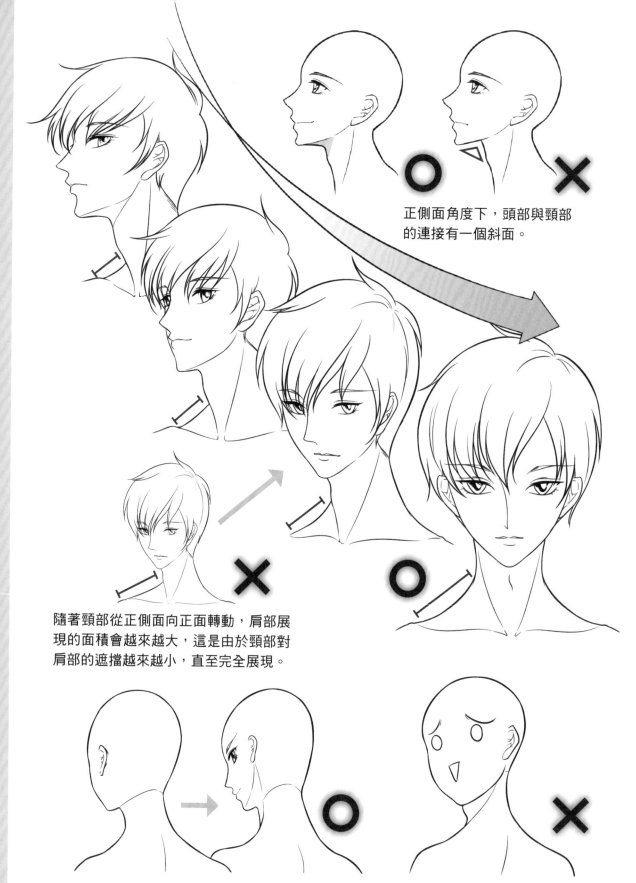

正側面角度下，頭部與頸部
的連接有一個斜面。

隨著頸部從正側面向正面轉動，肩部展
現的面積會越來越大，這是由於頸部對
肩部的遮擋越來越小，直至完全展現。

由於胸鎖乳突肌的拉伸，頭部是不能360°轉動的。向後轉頭的角度不能超過60°。

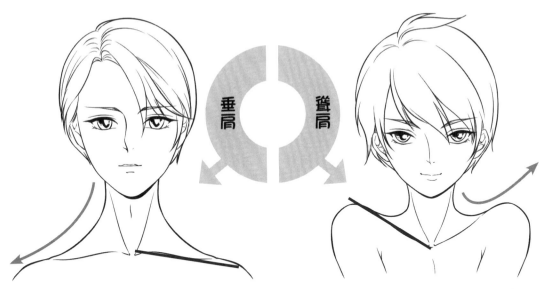

鎖骨向下垂，斜方肌向兩側拉伸，
頸部到肩膀線條弧度變小。

鎖骨向上，斜方肌向內收縮，
頸部到肩膀線條弧度變大。

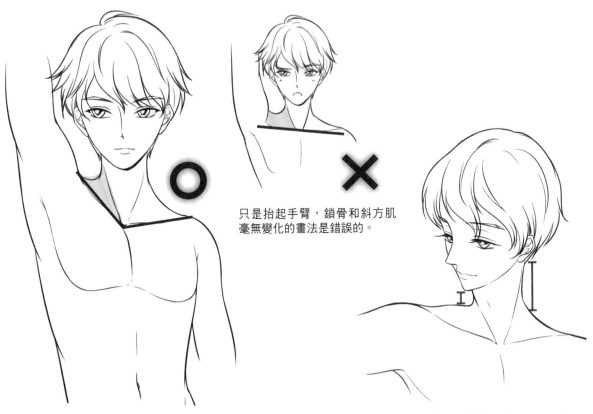

只是抬起手臂，鎖骨和斜方肌
毫無變化的畫法是錯誤的。

抬高手臂時，鎖骨幾近垂直，
斜方肌收縮。

微抬肩膀時，抬起側的脖子會縮短。這
是由於斜方肌發力，肌肉脹起來了。

不同視角下的肩部

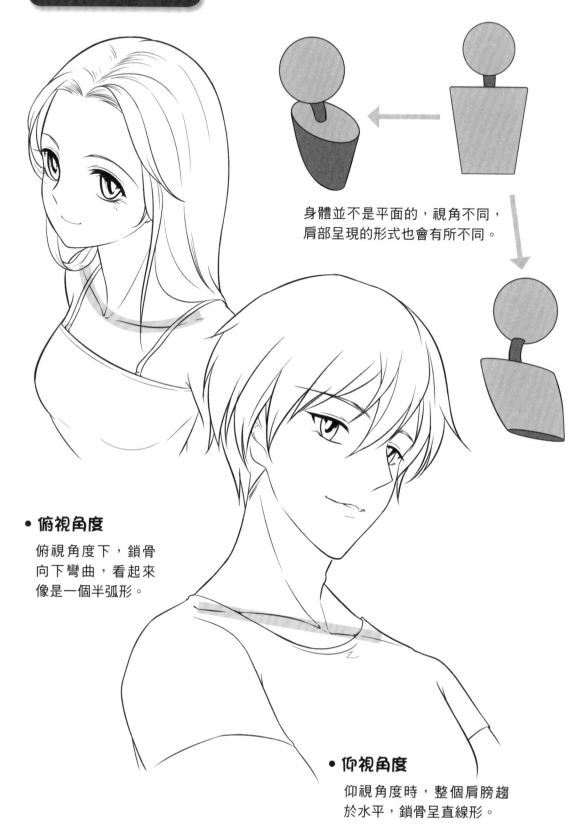

身體並不是平面的，視角不同，
肩部呈現的形式也會有所不同。

• 俯視角度

俯視角度下，鎖骨
向下彎曲，看起來
像是一個半弧形。

• 仰視角度

仰視角度時，整個肩膀趨
於水平，鎖骨呈直線形。

12 畫好腰臀，與上下身錯位說再見

Q. 腰部像下列哪種道具？

人的腰部是一個相對柔軟、纖細的部位，它只有脊柱作為支撐，周圍包裹著內臟和較薄的肌肉層。也正因為這樣，人體曲線在腰部是向內彎曲的。所以圖 A 的像水桶一樣標準的圓柱體顯然不像腰部，圖 B 的葫蘆才和腰部形態相似。

Ⓐ

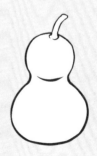

Ⓑ

腰部的基本組成

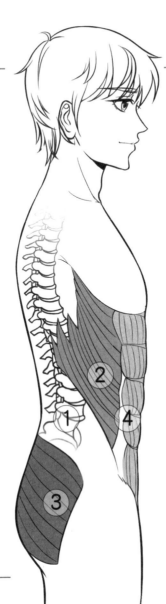

① **脊柱**

脊柱是腰部唯一的骨頭，這樣的結構讓腰部的轉動異常靈活。

② **腹外斜肌**

腹外斜肌從側面連接著腰部和上半身，它控制著腰部的旋轉。

③ **臀大肌**

臀大肌負責腰部和腿部的連接，在坐下和蹲下的動作中有著非常重要的作用。

④ **腹直肌**

腹直肌從正面連接著腰部和胸部，腰部的彎曲動作都是靠它完成的。

腰部的運動

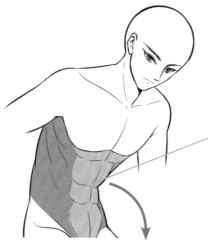

• 前屈動作

腰部向內彎曲的動作，
整個上半身向前傾斜，
這個動作主要是腹直肌
發生形變。

前屈是整個腰部折疊起來，腹直
肌的中段變成了30°夾角。

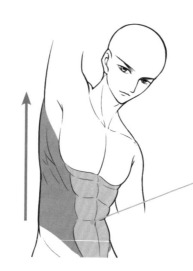

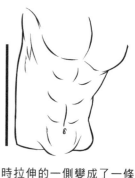

• 側伸動作

側伸動作是腰部一側的
伸展動作，和側彎動作
剛好相反。這個動作下
腹外斜肌完全拉直了。

側伸時拉伸的一側變成了一條直
線，另外一側則沒有太大變化。

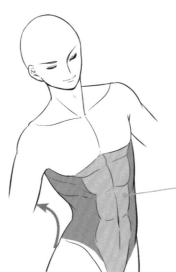

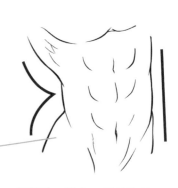

• 側彎動作

側彎動作是腰部向一側彎
曲時的動作，這時起作用
的主要是腹外斜肌。

側彎時，彎曲一側的腹外
斜肌折疊，形成30°夾角，
另一側則拉直呈直線。

• 旋轉動作

腰部做出旋轉動作主要依靠的還是腹外斜肌，旋轉側肌肉的可見面積變小，另一側則變大。

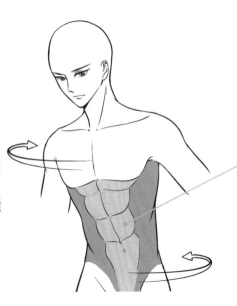

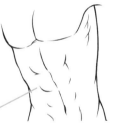

旋轉動作時，脊柱也發生了明顯的變化，上半身和下半身的角度發生了錯位，脊柱彎曲成S形。

• 前傾動作

前傾是將上半身探出的動作，和前屈動作不同，前傾時上半身還是拉直的，僅腰部彎曲。

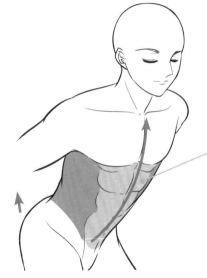

前傾動作由多個部分共同完成，臀大肌抬起，腹直肌的下段向內彎曲，上段則向上彎曲。

• 後仰動作

後仰時，人體的整個上半身向後傾，這時腹部被拉直。

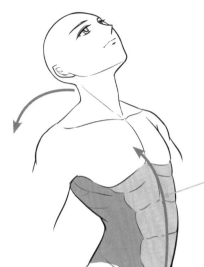

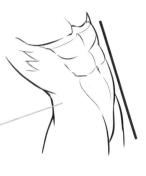

後仰讓整個腹直肌變成了一條直線，肌肉明顯處於緊繃狀態。

臀部的繪畫要點

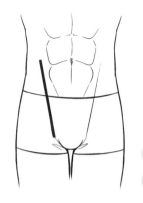

利用幾何圖形分析，可以看出腿部的關節如同兩個球貼在臀部下方。

從上面的對比圖可以看出腿部和腰部的連接處是弧線而不是直線。

運動中可以看見大腿頂端的一部分和臀部的一部分重合在了一起。

 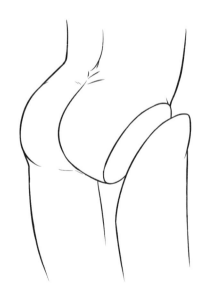

● 線條變化

臀部和腿是有明顯的分割線的，臀部曲線在過渡到腿部時，曲線會發生明顯的轉折。

從臀部與腿部的剖面圖可以更好地理解它們連接的線條的變化。

• 背面臀部的整體展示

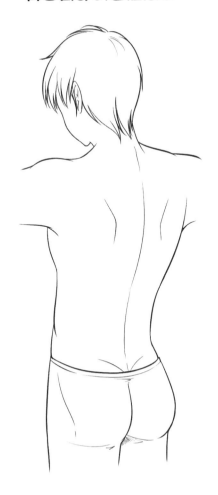

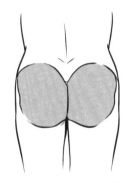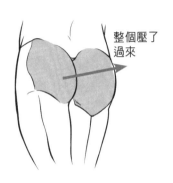

整個壓了
過來

普通站立狀態下，臀大肌是左右對稱
的兩塊肌肉；當一條腿彎曲時，彎曲
側的臀部肌肉會向另一側擠壓。

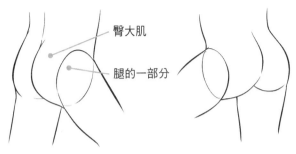

臀大肌

腿的一部分

抬腿時，可以明顯看見臀大肌和腿部
的一塊肌肉連接在一起運動。

小知識　坐下時的臀部

坐下時，大腿的一部分會與臀部重合在一起，因此我們可以發現站、坐兩種動作中
臀部的大小並不會有太明顯的變化。

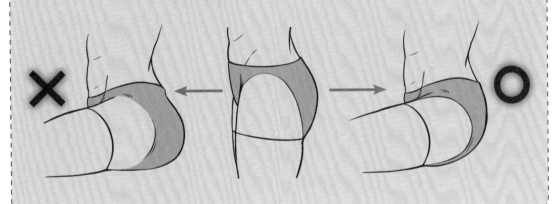

13 找準特徵，描繪柔軟的女性身體

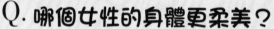

Q. 哪個女性的身體更柔美？

女性身體應該是凹凸有致的，要有柔弱無骨的感覺。圖A身形以直線為主，顯得粗壯剛硬，並不符合女性的身體特點。圖B整體都用曲線表現，有著優美的弧度。

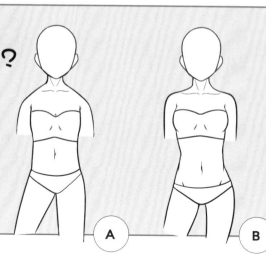

A B

男女身體的不同質感

想像一下，男性的身體質感像我們使用的橡皮，有彈性但很緊緻。

男性的身體要用短線表現出肌肉的輪廓，以增強身體的力量感。

女性則不需要表現肌肉，而要顯得順滑柔美。

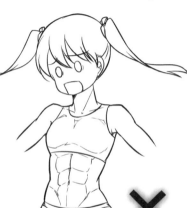

如果女性身體也像男性那樣表現肌肉，則會很嚇人。

女性的身體質感像果凍，從外到裡都是柔軟的。

女性身體質感的繪畫要點

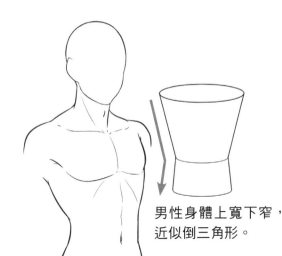

男性身體上寬下窄，近似倒三角形。

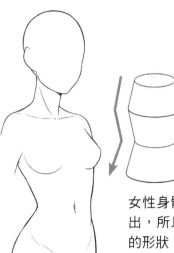

女性身體由於胸部突出，所以更像是葫蘆的形狀。

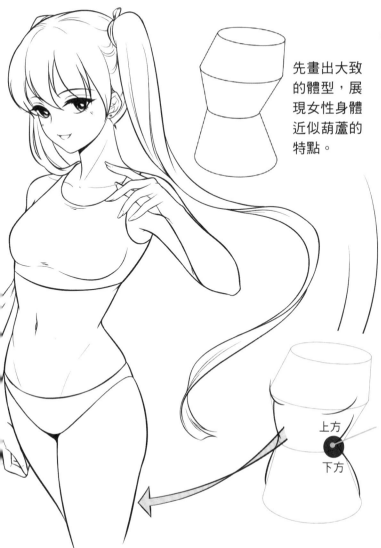

先畫出大致的體型，展現女性身體近似葫蘆的特點。

上方

下方

小知識 **流體曲線**

繪畫女性身體都使用這種曲線，它可以看作兩個部分，即普通曲線和帶回筆的尾部。

截斷線條

被截斷線條

被截斷線條

截斷線條

所謂壓線就是兩根線條之間的截斷關係。截斷線條描繪的部分在上，被截斷線條描繪的部分在下。

用流體曲線勾出女性的身體輪廓，注意線條壓線的層級關係。

女性身體背面和臀部的繪畫要點

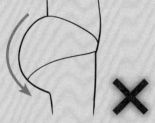

小知識 臀部的形態

這種半圓形的臀部顯然不合理，而且看上去也不夠自然美型。

這種水滴狀的臀部才是真實合理的，而且很美型。

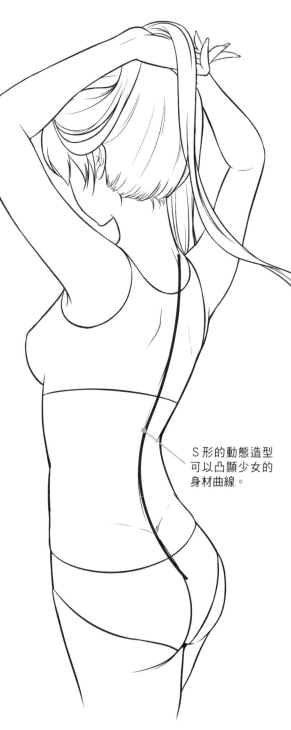

S形的動態造型可以凸顯少女的身材曲線。

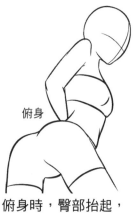

俯身

俯身時，臀部抬起，整個臀部突出。

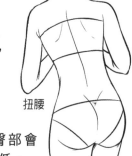

扭腰

扭腰時，臀部會顯得一高一低。

繪畫少女時，表現身體的曲線非常重要，將脊柱調整為S形，可以讓少女的臀部更挺翹、性感。

14 一個道具，瞬間畫出自然胸部

Q. 右側哪個氣球更有重量感？

準備 A、B 兩個氣球，在 A 裡面充滿氣體，B 裡面則注入液體，這兩個氣球會表現出完全不同的形態。由於 B 更重，因此它會因重力而下垂，變成水滴狀。這個形態就是少女的胸部形態。

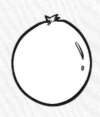

A

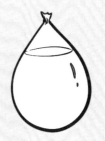

B

胸部的繪畫要點

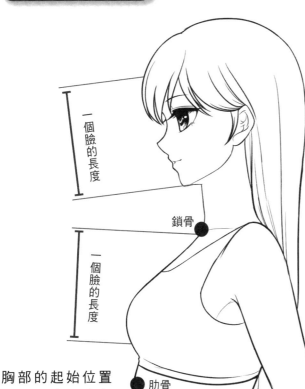

一個臉的長度

鎖骨

一個臉的長度

肋骨

胸部的起始位置在鎖骨處，底部處於肋骨上方。整個長度約是一個臉的長度，就是從髮際線到下巴的距離。

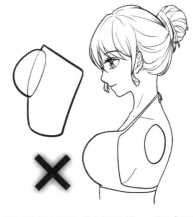

胸部並不是半球形的，半球形的胸部很不自然，感覺很假。

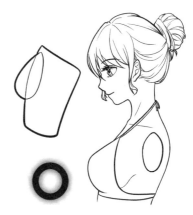

水滴狀的胸部才比較自然，更符合真實狀態下的人體。

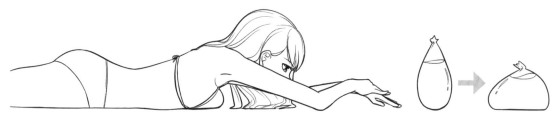

人物平趴在地面上時，胸部受到擠壓，如同水球一樣變成了扁圓狀，接觸地面的部分則變成了一條直線。

輕薄的比基尼會讓胸部保持自然的形態，微微向兩邊外擴。

穿運動內衣時，胸部向中間擠壓，胸部的位置也被整體抬高了。

緊身束胸衣從下方托住胸部，在胸部的上方會形成明顯的輪廓線。

15 快速畫出四種不同體型

Q. 為什麼每個人都骨瘦如柴？

畫人物可不能都是一個體型。看看右邊的這幾個人物，臉部各有特點，但是相同的體型讓他們變得難以分辨，無法突出人物應有的個性。

體型轉變的關鍵點

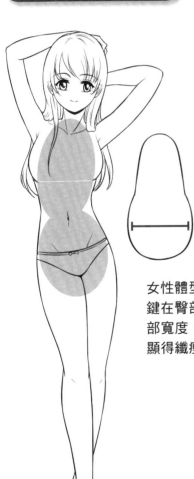

女性體型差異的關鍵在臀部。縮小臀部寬度，人物就會顯得纖瘦。

瘦小的少女

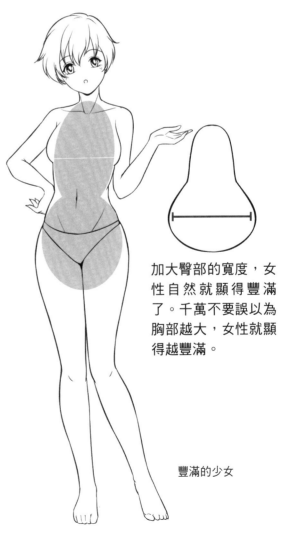

加大臀部的寬度，女性自然就顯得豐滿了。千萬不要誤以為胸部越大，女性就顯得越豐滿。

豐滿的少女

病弱　　偏瘦型　　標準型　　強壯型　　巨人

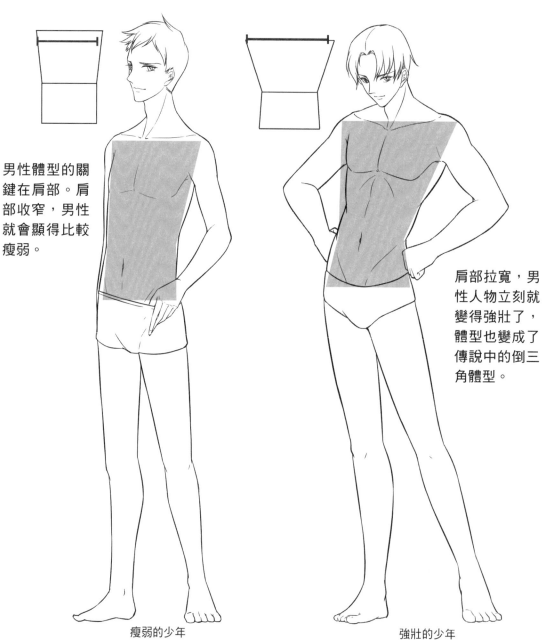

男性體型的關鍵在肩部。肩部收窄，男性就會顯得比較瘦弱。

肩部拉寬，男性人物立刻就變得強壯了，體型也變成了傳說中的倒三角體型。

瘦弱的少年　　　　　強壯的少年

體型差異在細節上的表現

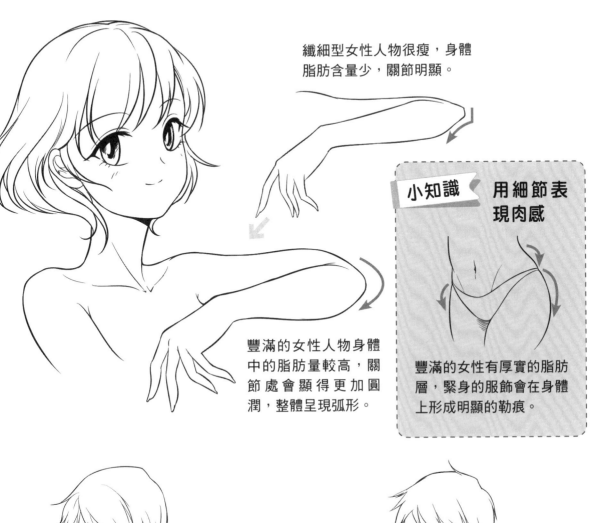

纖細型女性人物很瘦，身體脂肪含量少，關節明顯。

豐滿的女性人物身體中的脂肪量較高，關節處會顯得更加圓潤，整體呈現弧形。

小知識 用細節表現肉感

豐滿的女性有厚實的脂肪層，緊身的服飾會在身體上形成明顯的勒痕。

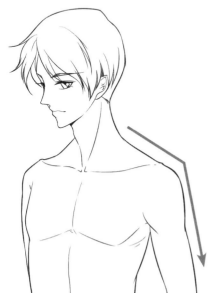

纖瘦型男性，應該用凌厲平順的直線，來表現身體硬朗、骨感的特徵。

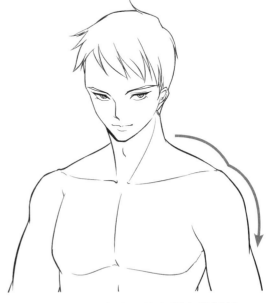

強壯的男性，應該用具有張力的弧線，來表現身體強壯厚實的特徵。

16 有血有肉，告別麵條手

Q. 你畫過這樣的麵條手嗎？

畫手臂的時候，很多小夥伴都會把它簡單地畫成一根可以隨意彎曲的麵條，這樣可不行。我們的手臂可是由骨頭和肌肉組成的，不僅有著特定的粗細變化，而且也不可以隨便彎折。

手臂的結構

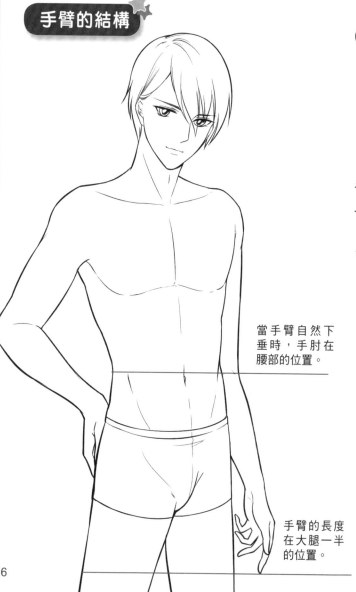

當手臂自然下垂時，手肘在腰部的位置。

手臂的長度在大腿一半的位置。

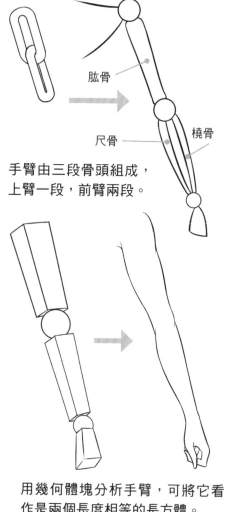

肱骨

尺骨

橈骨

手臂由三段骨頭組成，上臂一段，前臂兩段。

用幾何體塊分析手臂，可將它看作是兩個長度相等的長方體。

手臂的外形

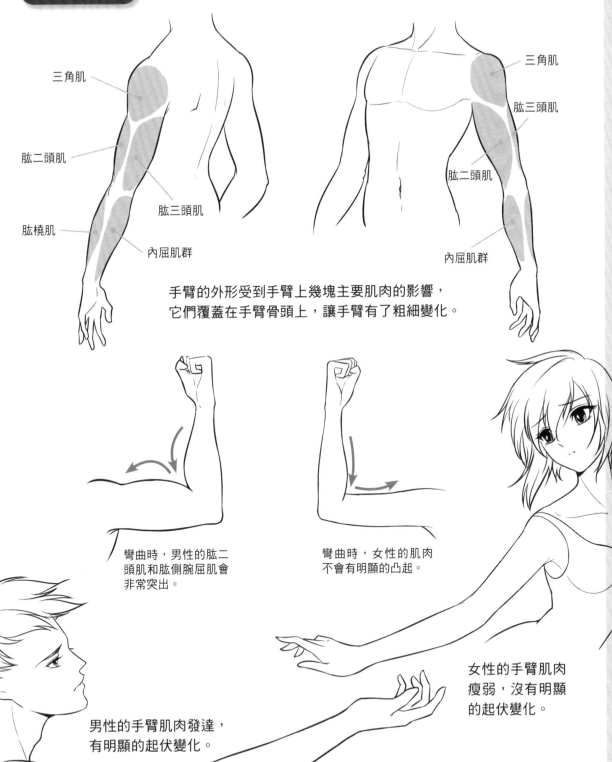

三角肌

肱二頭肌

肱橈肌

肱三頭肌

內屈肌群

三角肌

肱三頭肌

肱二頭肌

內屈肌群

手臂的外形受到手臂上幾塊主要肌肉的影響，
它們覆蓋在手臂骨頭上，讓手臂有了粗細變化。

彎曲時，男性的肱二
頭肌和肱側腕屈肌會
非常突出。

彎曲時，女性的肌肉
不會有明顯的凸起。

男性的手臂肌肉發達，
有明顯的起伏變化。

女性的手臂肌肉
瘦弱，沒有明顯
的起伏變化。

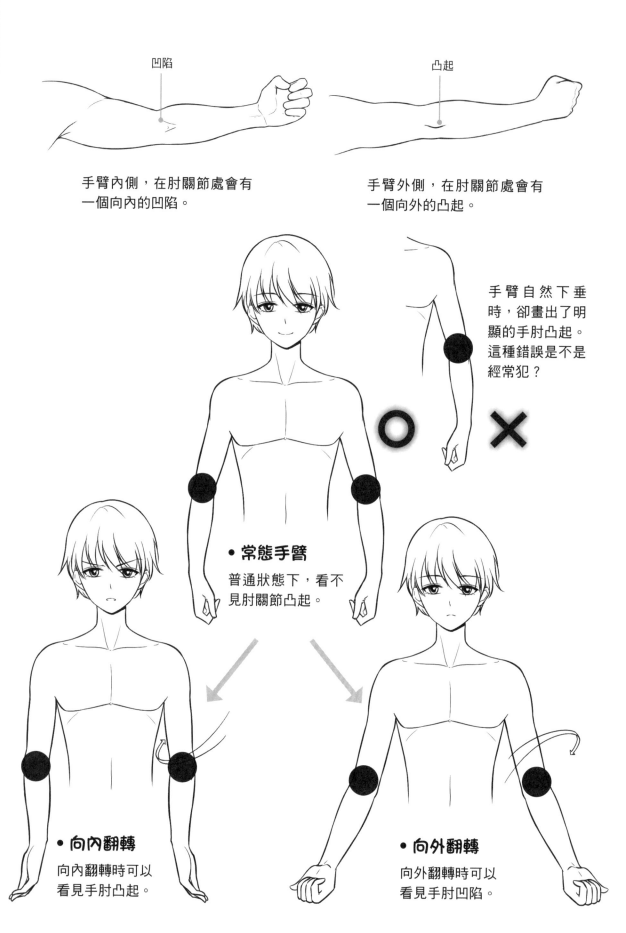

凹陷

手臂內側，在肘關節處會有
一個向內的凹陷。

凸起

手臂外側，在肘關節處會有
一個向外的凸起。

手臂自然下垂
時，卻畫出了明
顯的手肘凸起。
這種錯誤是不是
經常犯？

● 常態手臂

普通狀態下，看不
見肘關節凸起。

● 向內翻轉

向內翻轉時可以
看見手肘凸起。

● 向外翻轉

向外翻轉時可以
看見手肘凹陷。

17 掌握原理，讓手怎麼動都好看

Q. 哪張圖的前臂更靠近我們？

右側兩圖的手臂，同樣都是前伸彎折的動作。但從壓線的不同可以看出，圖A前臂在前，更加靠近我們，而圖B則是上臂更靠近我們。想要將手臂畫得準確，我們需要認真觀察並進行深入分析哦。

A　　　B

手臂縱向運動

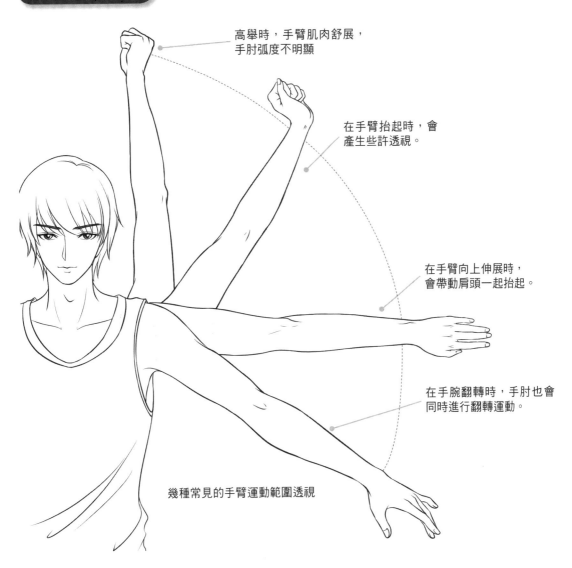

高舉時，手臂肌肉舒展，手肘弧度不明顯

在手臂抬起時，會產生些許透視。

在手臂向上伸展時，會帶動肩頭一起抬起。

在手腕翻轉時，手肘也會同時進行翻轉運動。

幾種常見的手臂運動範圍透視

手臂及手腕的運動

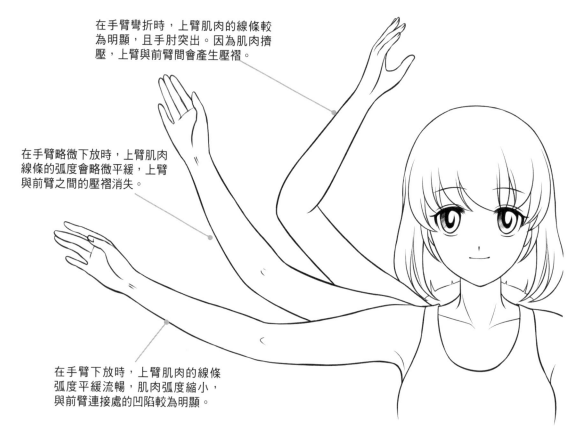

在手臂彎折時，上臂肌肉的線條較為明顯，且手肘突出。因為肌肉擠壓，上臂與前臂間會產生壓褶。

在手臂略微下放時，上臂肌肉線條的弧度會略微平緩，上臂與前臂之間的壓褶消失。

在手臂下放時，上臂肌肉的線條弧度平緩流暢，肌肉弧度縮小，與前臂連接處的凹陷較為明顯。

根據角色體格的不同，手臂的線條起伏也會跟著變化。例如肌肉發達的手臂在伸展時，線條弧度會更大更明顯。

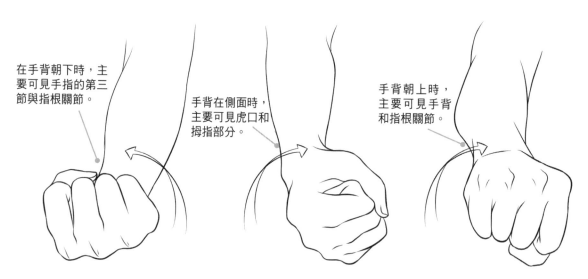

在手背朝下時，主要可見手指的第三節與指根關節。

手背在側面時，主要可見虎口和拇指部分。

手背朝上時，主要可見手背和指根關節。

手腕前後各具有80°到90°角的旋轉空間，向內彎曲可達25°至30°角。

• **手臂的平舉**

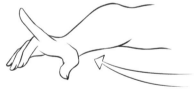
手臂向右平舉

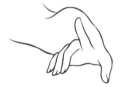
手臂向前平舉

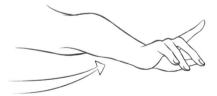
手臂向左平舉

• **手臂的抬伸**

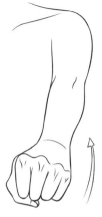
正手上抬30°

正手前伸90°

正手上抬120°

反手上抬30°

反手前伸90°

反手上抬120°

18 拒絕竹竿，打造優美腿部曲線

Q. 哪個輪廓更符合腿部曲線？

畫腿部的時候，難免會有小夥伴將腿畫成像圖A一樣直直的竹竿的形狀。但實際上，腿部有著如圖B一樣優美的曲線輪廓，以及鮮明的結構特徵。想要畫好腿部，瞭解腿部的結構與特點非常重要。

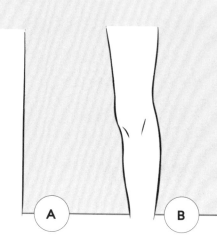

Ⓐ　　　Ⓑ

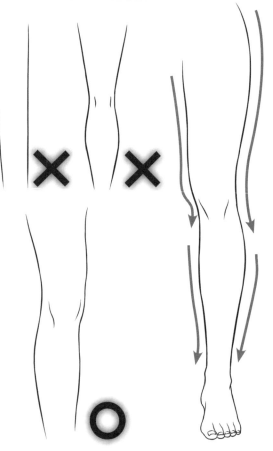

腿部內側因為膝蓋的關係，線條起伏會更多更大，而外側線條則更加平緩。

將腿部結構概括成四個大小不等的多邊形，更加方便記憶。

大腿和小腿的結構特點與畫法

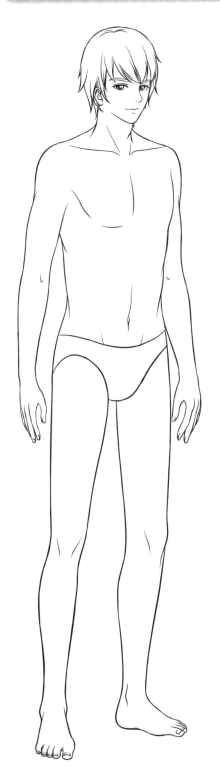

雙腿分開站立時，要注意
兩腿之間的透視。

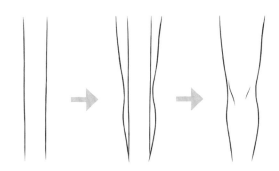

正面的大腿與小腿形似一個上大下小的8。我
們可以在兩條竹竿的基礎上添加一定的弧度以
完善腿部曲線。

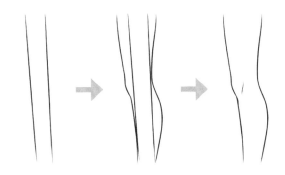

正側面的大腿和小腿是一個上大下小的傾斜的
8，小腿後側的肌肉弧度較大。

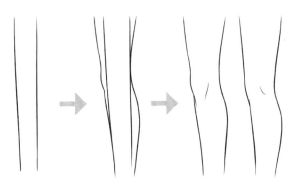

半側面的大腿和小腿具有正面半側和背面半側
兩種情況，但肌肉弧度大體一致。添加膝蓋或
腿彎線條，能輕鬆畫出不同角度的形態。

男女腿部的差異

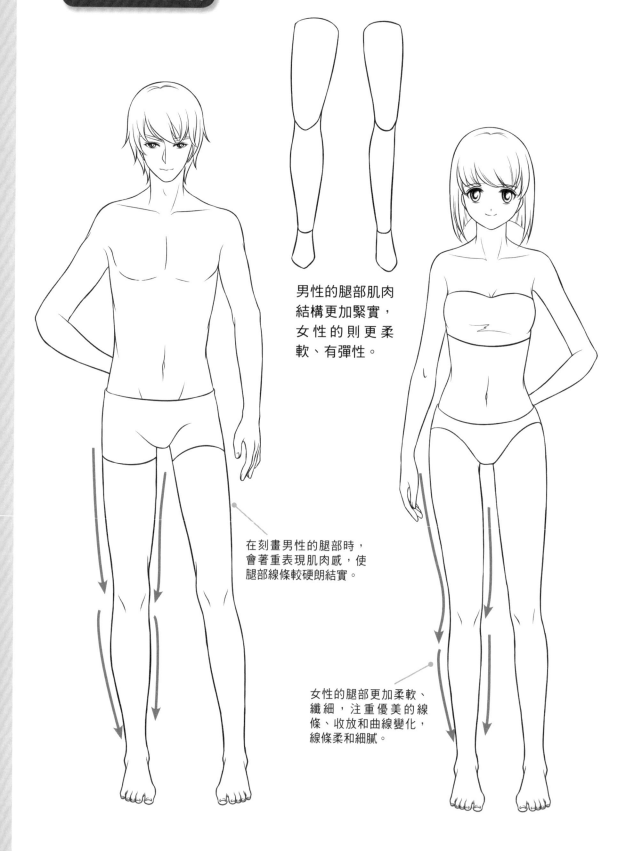

男性的腿部肌肉結構更加緊實，女性的則更柔軟、有彈性。

在刻畫男性的腿部時，會著重表現肌肉感，使腿部線條較硬朗結實。

女性的腿部更加柔軟、纖細，注重優美的線條、收放和曲線變化，線條柔和細膩。

19 畫好關節處,與羅圈腿說再見

Q. 哪個膝蓋與腳踝的結構正確?

膝關節與踝關節是腿上最重要的兩個關節,它們往往決定了腿部是否有骨有肉。圖A中的膝蓋非常大且有尖銳稜角,而腳踝沒有角度傾斜。圖B中的膝蓋具有一定角度且更加柔和,腳踝內外也有高低變化,因此圖B是正確的。想要畫好腿部,就讓我們一起來瞭解這兩個重要關節吧!

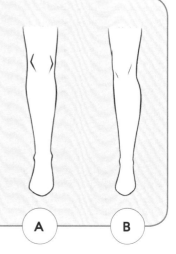

A B

膝蓋的結構與線條

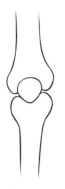

膝關節骨

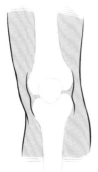

膝關節的表現

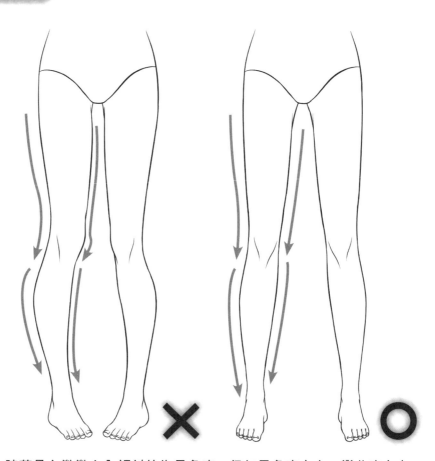

膝蓋具有微微向內傾斜的生長角度,但如果角度太大,彎曲度太高,就會形成羅圈腿。繪畫時,需要注意膝蓋的傾斜角度。

膝蓋的扭轉角度

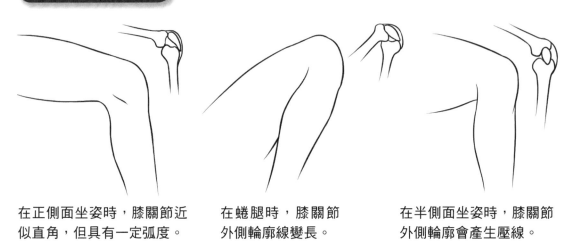

在正側面坐姿時，膝關節近似直角，但具有一定弧度。

在蜷腿時，膝關節外側輪廓線變長。

在半側面坐姿時，膝關節外側輪廓會產生壓線。

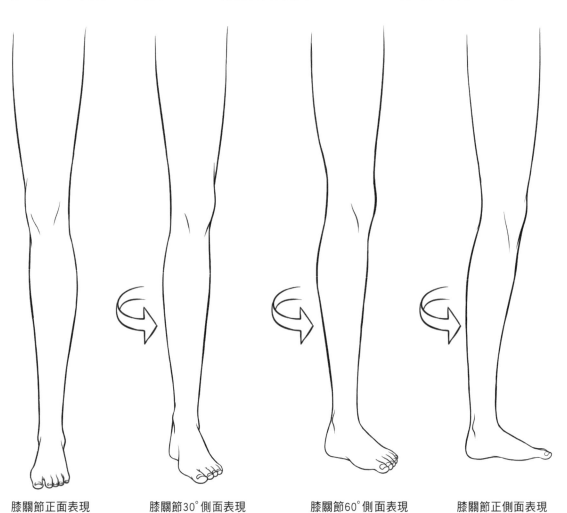

膝關節正面表現　　　膝關節30°側面表現　　　膝關節60°側面表現　　　膝關節正側面表現

正面站立時，膝蓋具有一定的角度，微微朝向腿部內側
彎曲。腿部扭轉時，膝蓋和腳踝始終朝向同一個方向。

踝關節的結構

踝關節正面表現

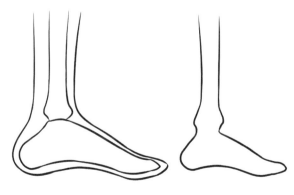

踝關節正側面表現

踝關節的運動

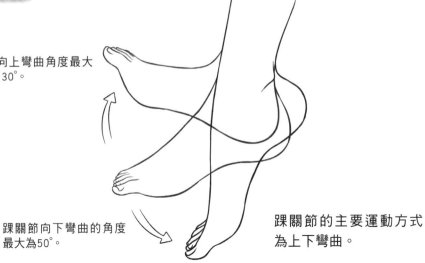

踝關節向上彎曲角度最大
為20°到30°。

踝關節向下彎曲的角度
最大為50°。

踝關節的主要運動方式
為上下彎曲。

小知識 腳踝的內翻與外翻

踝關節除了主要的上下屈伸，也可以進行
內翻與外翻，內翻的最大角度為30°，外翻
的最大角度為30°～35°。

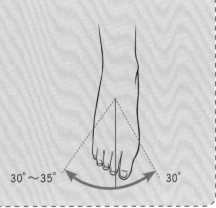

30°～35° 30°

20 身體的韻律與線條節奏

Q. 哪個人物的手臂更自然？

畫人物四肢的時候，很多小夥伴會將人物的四肢畫成圖A中這樣毫無起伏的僵硬形態。事實上，人體的四肢是如圖B具有寬窄變化的自然曲線。我們可以通過一些簡單的方法，快速掌握身體的線條規律。

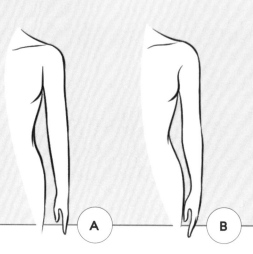

A

B

四肢的線條節奏

圖中的輔助線對應著內外兩側肌肉凹凸的變化，表現了四肢線條的起伏節奏。

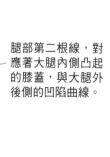

腿部第一根線，對應大腿外側凸起的肌肉線條，與相對平緩的大腿內側。

腿部第二根線，對應著大腿內側凸起的膝蓋，與大腿外後側的凹陷曲線。

腿部第三根線，對應著小腿外側發達的肌肉，與小腿內側緊貼著骨頭的線條。

腿部第四根線，對應著腳踝關節的內高外低的生長特點。

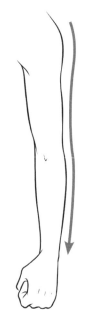

從側面看，手臂整體是小幅度向下的波浪線。

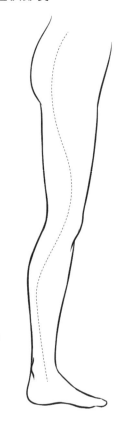

從側面看，腿部的線條像是拉長的S曲線。

線條的穿插遮擋關係

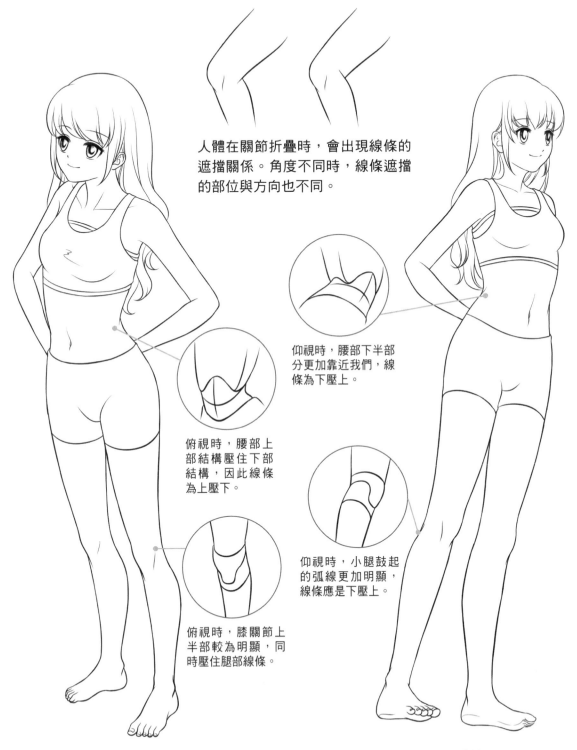

人體在關節折疊時，會出現線條的遮擋關係。角度不同時，線條遮擋的部位與方向也不同。

仰視時，腰部下半部分更加靠近我們，線條為下壓上。

俯視時，腰部上部結構壓住下部結構，因此線條為上壓下。

仰視時，小腿鼓起的弧線更加明顯，線條應是下壓上。

俯視時，膝關節上半部較為明顯，同時壓住腿部線條。

人體因為複雜的結構關係會出現線條遮擋，而這種線條遮擋關係會隨著角度的變化而變化。

基礎結構圖，專治「畫手困難症」

Q. 右側哪個手是正確的？

圖A和圖B哪個手是正確的呢？圖A雖然具備了手的基本形狀，但手指粗細不同，手掌寬厚肥大，並不是我們想要畫的手。圖B就好看多了，手指纖細，有著明顯的骨節，是我們想要表現的手。

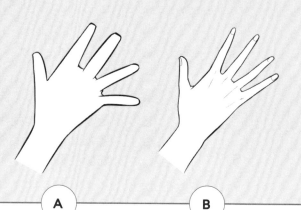

A B

手的基本組成

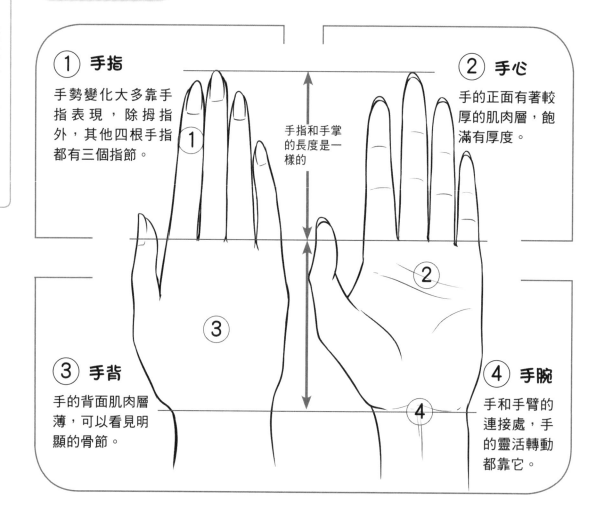

① 手指

手勢變化大多靠手指表現，除拇指外，其他四根手指都有三個指節。

② 手心

手的正面有著較厚的肌肉層，飽滿有厚度。

手指和手掌的長度是一樣的

③ 手背

手的背面肌肉層薄，可以看見明顯的骨節。

④ 手腕

手和手臂的連接處，手的靈活轉動都靠它。

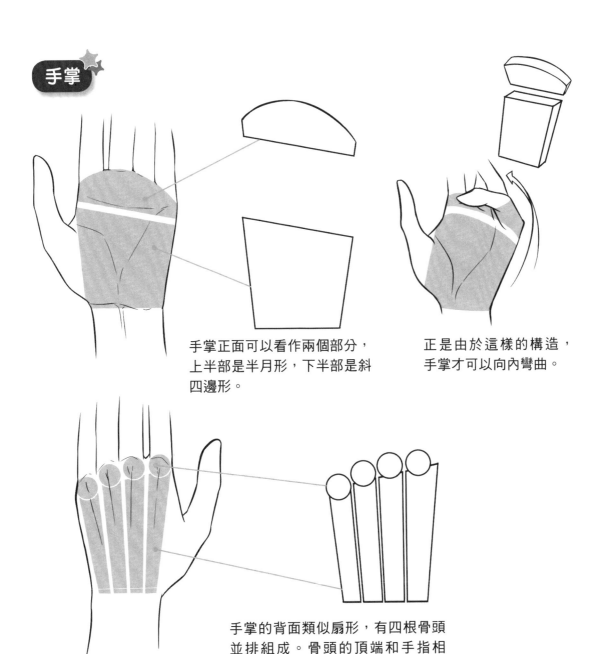

手掌

手掌正面可以看作兩個部分，
上半部是半月形，下半部是斜
四邊形。

正是由於這樣的構造，
手掌才可以向內彎曲。

手掌的背面類似扇形，有四根骨頭
並排組成。骨頭的頂端和手指相
連，有四個明顯的圓形骨節。

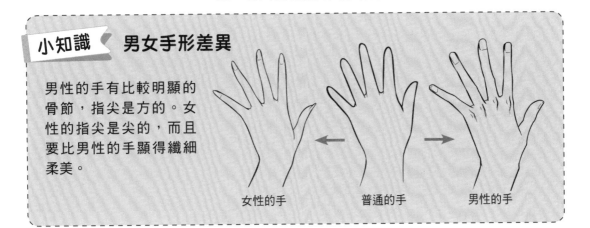

小知識　男女手形差異

男性的手有比較明顯的
骨節，指尖是方的。女
性的指尖是尖的，而且
要比男性的手顯得纖細
柔美。

女性的手　　　普通的手　　　男性的手

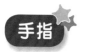

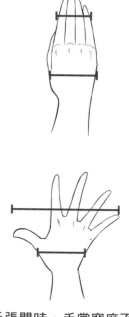

手指分為五根，四指生長在手掌上部，拇指處於手掌一側。五根手指中中指最長，小指最短。

手張開時，手掌寬度不變，只有手指撐開。

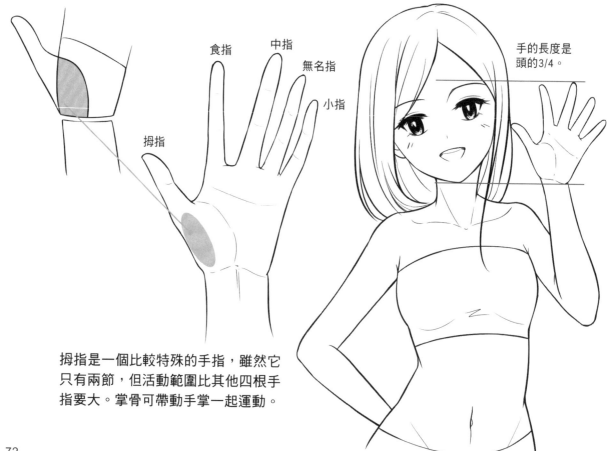

拇指是一個比較特殊的手指，雖然它只有兩節，但活動範圍比其他四根手指要大。掌骨可帶動手掌一起運動。

手的長度是頭的3/4。

22 簡單兩步，揭祕手勢運動規律

Q. 最自然的手勢動作是哪個？

我們的手非常靈活，可以做出非常多的手勢動作，但這並不代表我們的手是萬能的，有一些運動規律還是要遵守的。圖 A 便是沒有按照運動規律「亂動」的手，扭曲且不自然。圖 B 則自然且舒展。

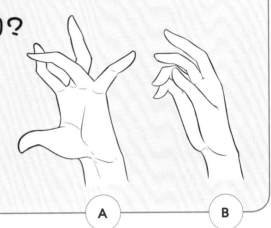

A B

手的運動規律

張開的手

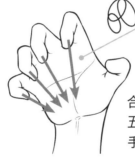

手指只能向內彎

合攏的手，五根手指向手心彎曲。

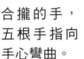

● 正面

● 背面

背面看張開的手，可以看見手背上的骨節。

手慢慢握起，手背與手指之間的界限較為明顯。

平視角度下握緊的手

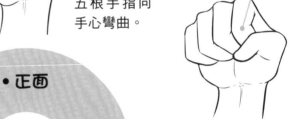

握緊的手，四指蜷起，拇指橫在四指上方。

握緊後，只看得見手背，看不見手指。

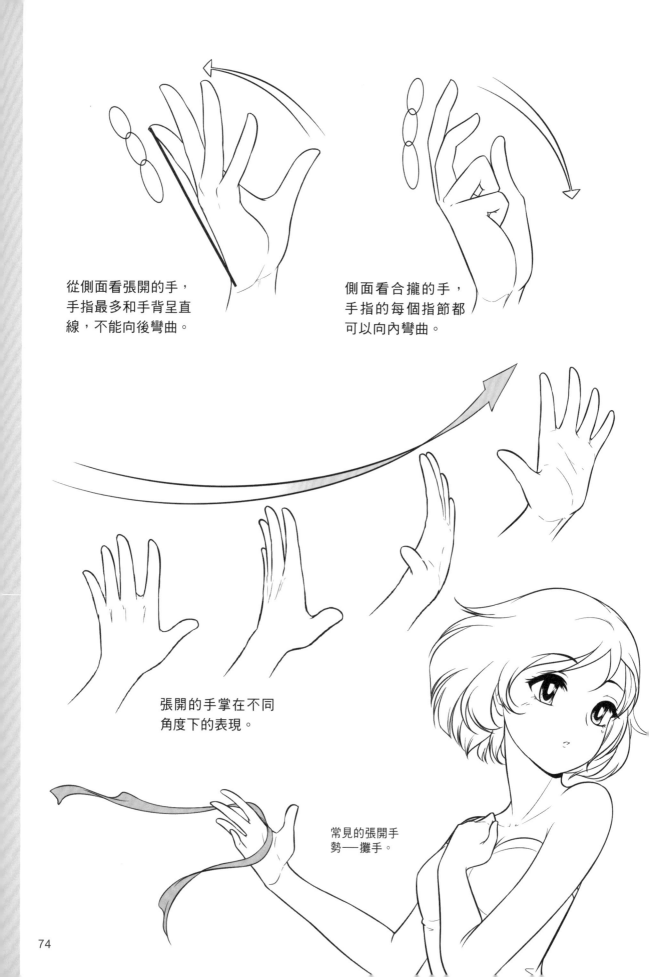

從側面看張開的手，手指最多和手背呈直線，不能向後彎曲。

側面看合攏的手，手指的每個指節都可以向內彎曲。

張開的手掌在不同角度下的表現。

常見的張開手勢──攤手。

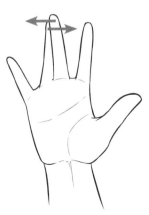

手指以中指為中心，
向兩側攤開。

併攏後，手指的朝
向都是正前方。

併攏 ・分離 交錯

也可以向中指擺動，
相互交錯。手指擺動
的幅度大致為15°。

兩指併攏是武術動作中
特有的劍指。

剪刀手是食指和中
指分別向左右拉開
形成的手勢。

常見的搖擺手
勢——搖手指。

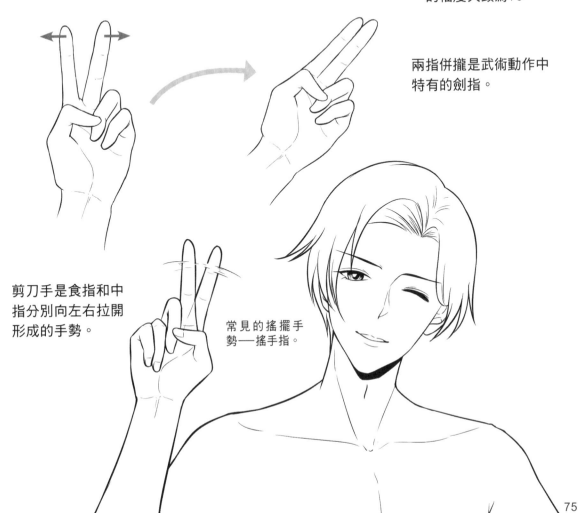

Q. 右側哪隻手能拿住蘋果？

對這個問題感到迷茫嗎？你可以自己動手拿住一個東西，看看手有什麼感覺。是的，你在用力，表現出力度，就是讓手拿住東西的關鍵。現在再看右側兩幅圖，圖A只是挨著蘋果，圖B才是拿著蘋果。

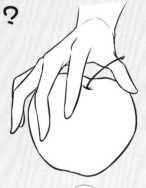

A B

第2章
▼
透徹分析讓你秒懂手和腳

力度的表現

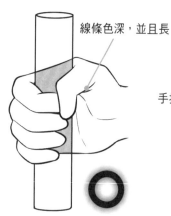

線條色深，並且長

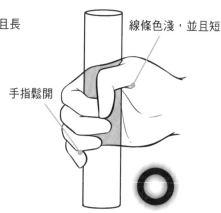

線條色淺，並且短

手指鬆開

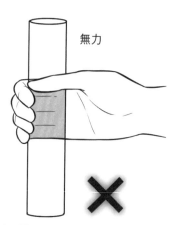

無力

力度大時，手指完全併攏，拇指的線條較深、較長。

力度較小時，手指鬆開，拇指線條較淺、較短。

這樣的手毫無力度，是拿不住東西的！

小知識　物體的形變

用力後，軟的物體會發生形變，可以間接增強力度的展示。

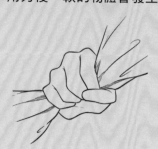

厚度的表現

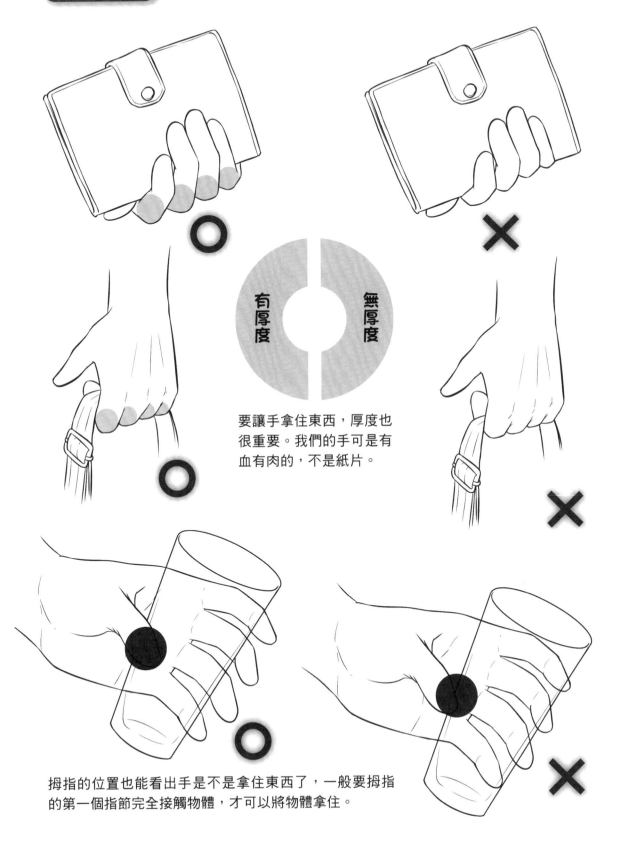

有厚度　無厚度

要讓手拿住東西，厚度也
很重要。我們的手可是有
血有肉的，不是紙片。

拇指的位置也能看出手是不是拿住東西了，一般要拇指
的第一個指節完全接觸物體，才可以將物體拿住。

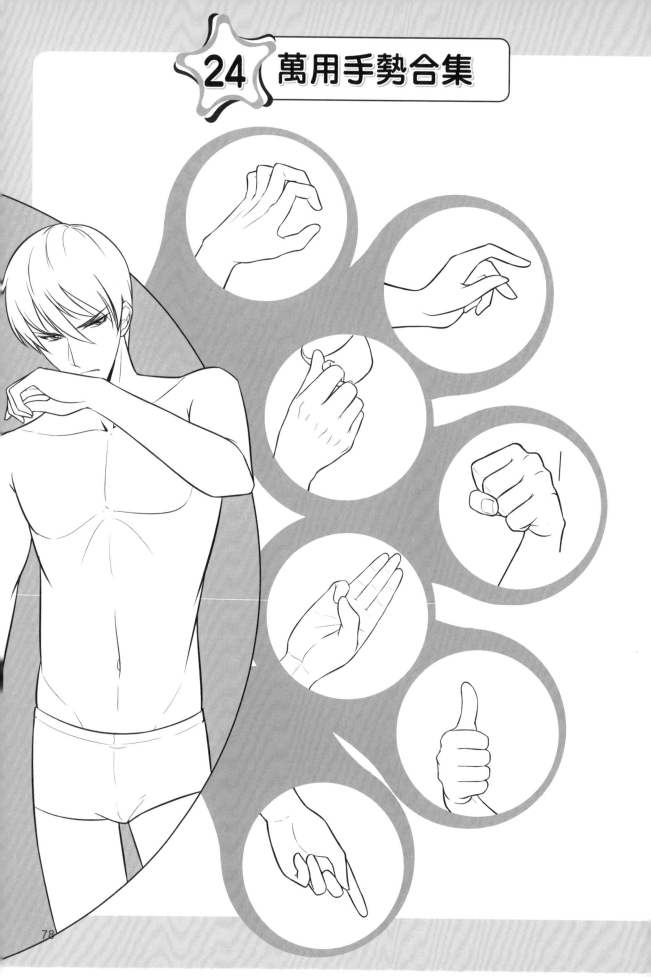

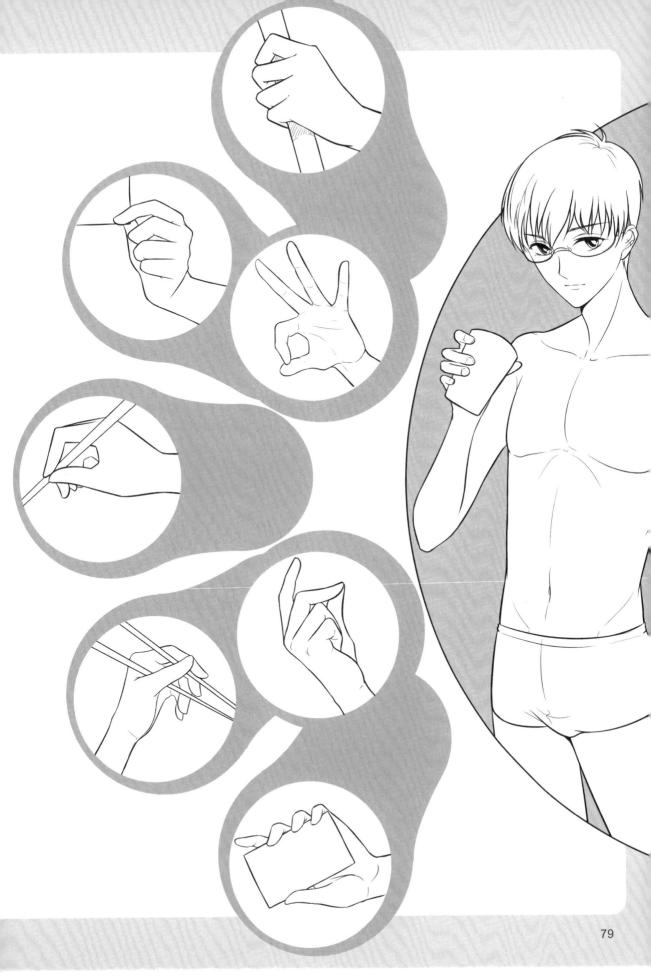

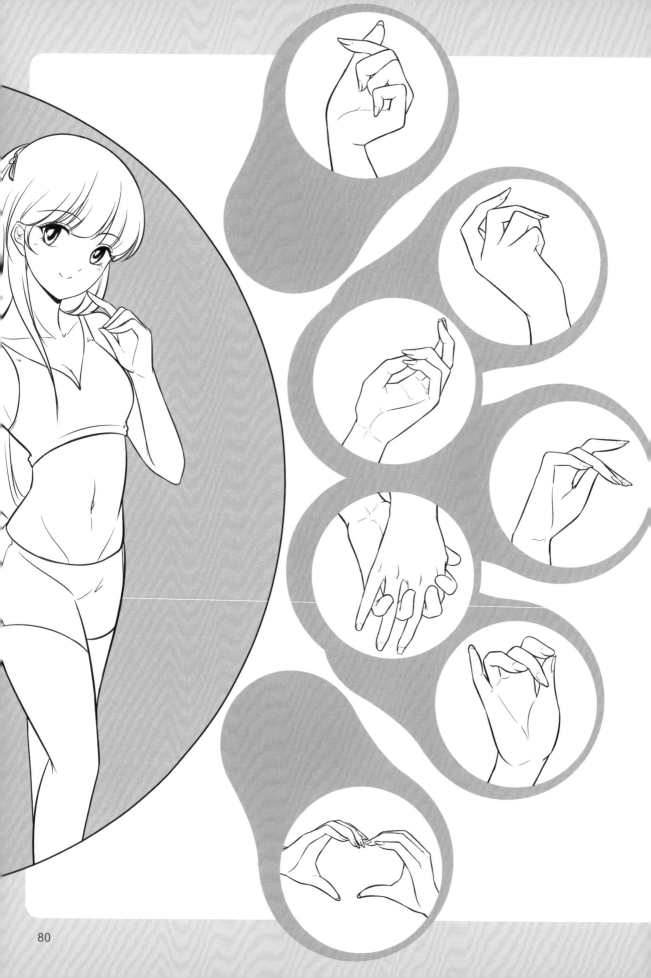

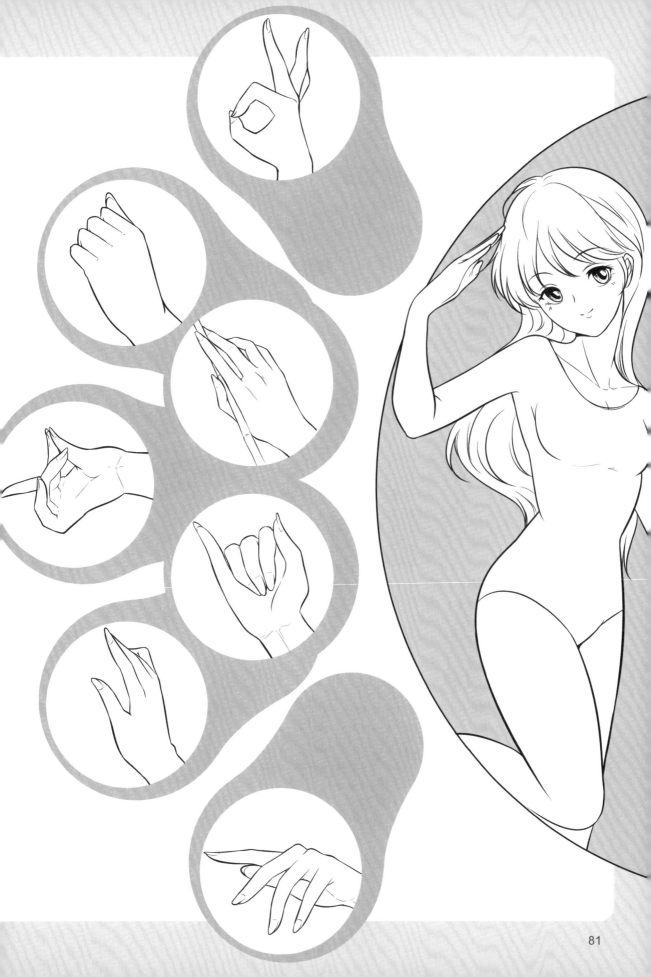

25 不要讓腳給畫面減分

Q. 右側兩隻腳中哪個是正面？

繪畫時，腳常常被忽略，但真正要畫
又覺得很難。看看圖A和圖B，是不是
連哪個是正面都分不出來呢，其實圖A
才是我們所說的正面的腳。

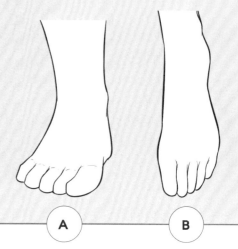

A B

第2章 ▼ 透徹分析讓你秒懂手和腳

腳的基本組成

① 腳背

腳背並不是平的，
它是一個斜面。靠
近腳趾處最低，靠
近小腿處最高。

② 腳趾

相於比手指，腳趾短很多，且都
生長在腳掌前端，並沒有手部拇
指那樣的特例。

③ 腳踝

腳踝是腳和小
腿的連接處，
腳的轉動全靠
它。

④ 腳底

腳底的中心有一個
凹陷，形成了足
弓。

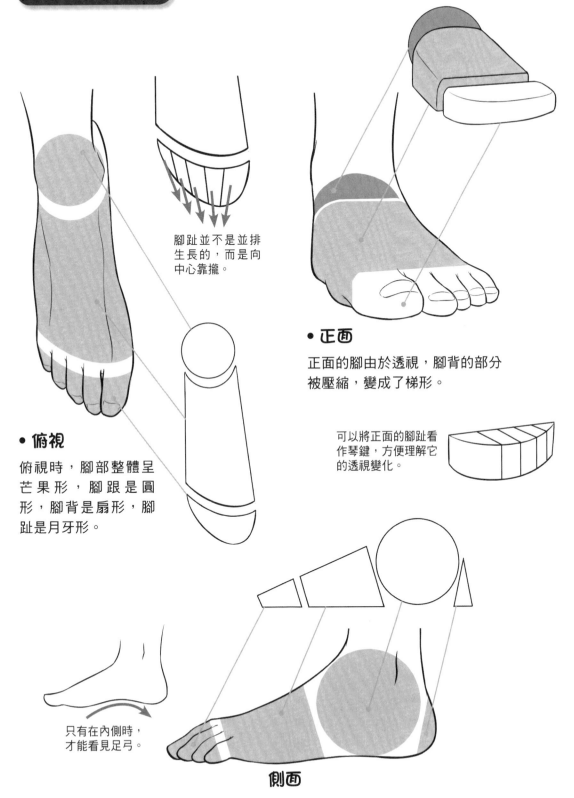

腳趾並不是並排
生長的，而是向
中心靠攏。

● **正面**

正面的腳由於透視，腳背的部分
被壓縮，變成了梯形。

可以將正面的腳趾看
作琴鍵，方便理解它
的透視變化。

● **俯視**

俯視時，腳部整體呈
芒果形，腳跟是圓
形，腳背是扇形，腳
趾是月牙形。

只有在內側時，
才能看見足弓。

側面

側面的腳類似於三角形，是最容易畫的角度。

腳底

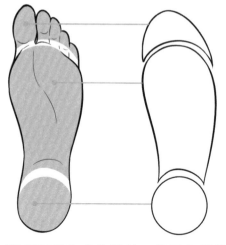

腳底同樣也分為腳趾、後跟和腳掌三部分，只是從底面看，腳的彎曲度更大。

從腳底觀察可以看見趾腹，可以用橢圓來表現。

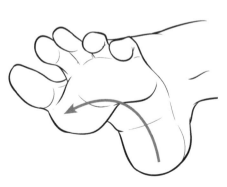

腳底並不是平整的，而是一個向內凹陷的足弓。

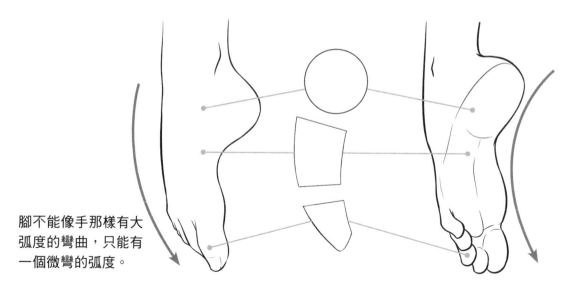

腳不能像手那樣有大弧度的彎曲，只能有一個微彎的弧度。

小知識 ✂ 男女腳形的差異

男性的腳有很明顯的骨節，大腳趾顯得更大。女性的腳整體顯得細長些，大腳趾比男性的小很多。

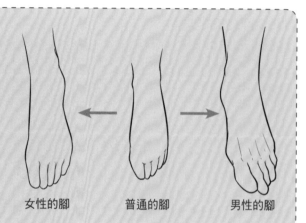

女性的腳　　普通的腳　　男性的腳

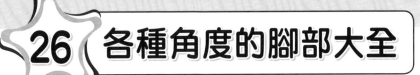

26 各種角度的腳部大全

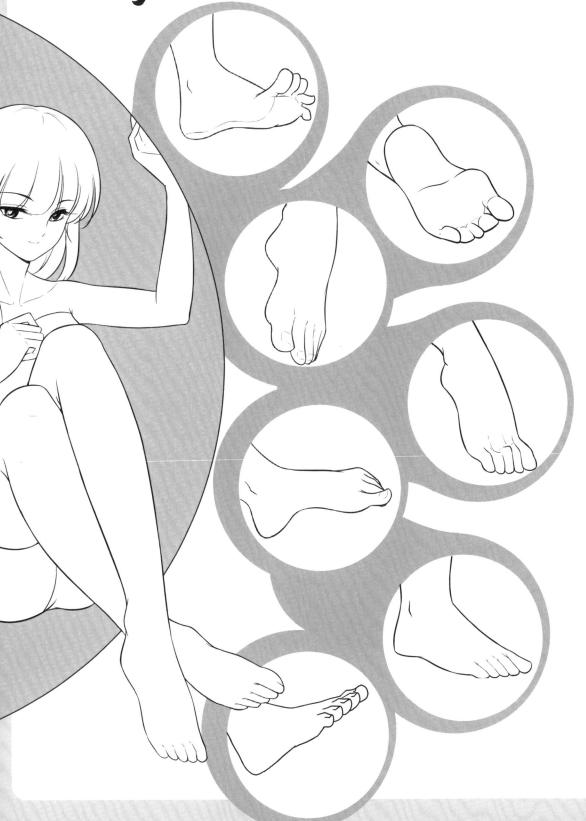

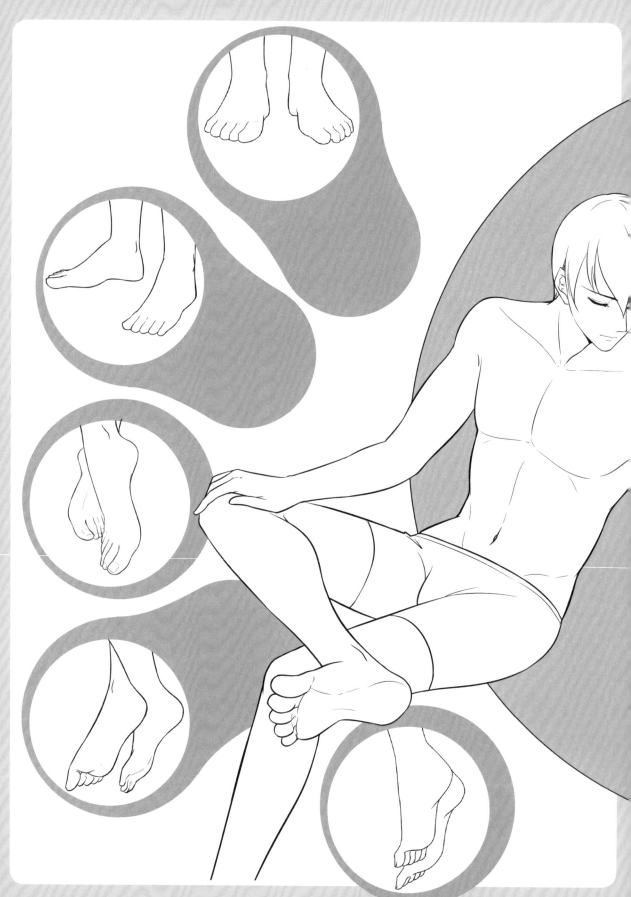

27 上半身的運動幅度和運動極限

Q. 右側哪個人物的腰折斷了？

對比圖 A 和圖 B，圖 A 的腰部顯得很彆扭，像是攔腰折斷了。這是為什麼？究其根源，腰部的扭轉會受到腰部肌肉的牽拉作用，運動範圍是有限的。圖 A 無視這個限定範圍，看上去腰快斷了，而圖 B 則充滿了力量感。

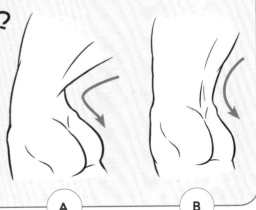

Ⓐ　　　Ⓑ

第2章 ▼ 這樣動才自然

頭頸肩的轉動範圍

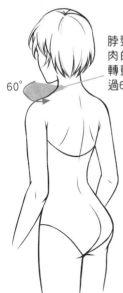

脖頸由於受到肌肉的牽拉，向後轉動的角度不超過60°。

60°

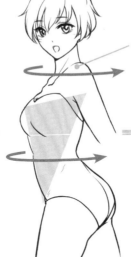

如果繼續扭轉，則會帶動整個上半身的轉動

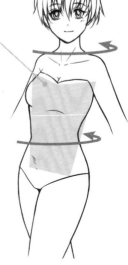

小知識　中心線的運用

右側左圖的人物看起來很彆扭吧？仔細觀察會發現有兩條中心線，導致上半身和下半身割裂。我們可以把中心線看成脊柱線，只有連貫的中心線才能畫出正確連接上下身的人體。

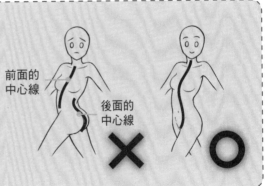

前面的中心線

後面的中心線

✕　　　〇

腰部側彎的運動範圍

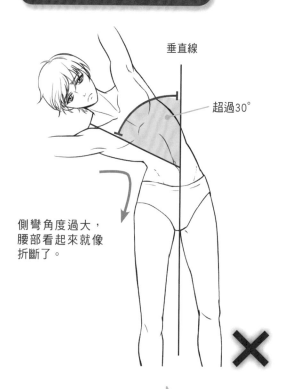

垂直線

超過30°

側彎角度過大，
腰部看起來就像
折斷了。

✕

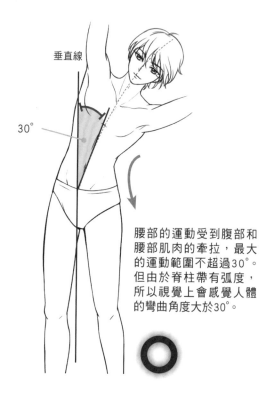

垂直線

30°

腰部的運動受到腹部和
腰部肌肉的牽拉，最大
的運動範圍不超過30°。
但由於脊柱帶有弧度，
所以視覺上會感覺人體
的彎曲角度大於30°。

○

手臂的運動範圍

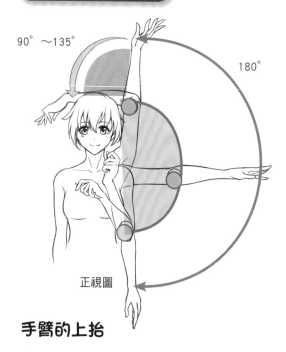

90°～135°

180°

正視圖

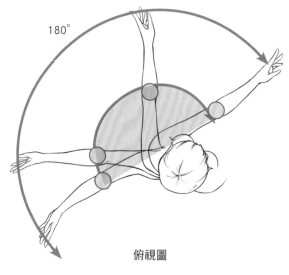

180°

俯視圖

手臂的上抬

受到頭部阻擋，手臂上抬的範圍約為
180°，前臂可在肘關節處向內彎曲
90°～135°。

手臂的內收與外展

手臂在內收與外展時，受到斜方肌和三角
肌的牽拉，運動範圍大約為180°。

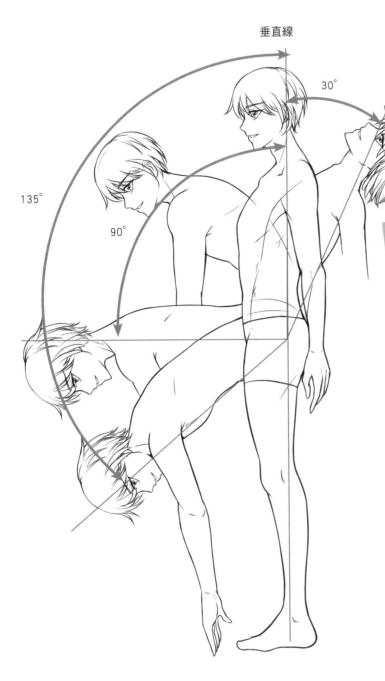

上半身前屈和後仰的運動範圍

垂直線

30°

135°

90°

上半身可後仰30°，前屈時一般能達到90°，
最大可達135°。

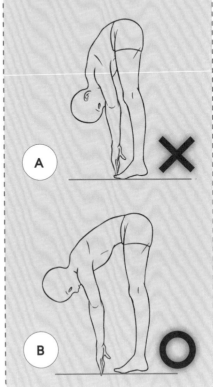

小知識　彎腰的姿勢

不少舞蹈、雜技演員下腰時
能達到圖A的彎腰程度，但
這張圖的問題在於彎腰姿
勢錯誤：此時手臂應該抱住
腿，否則重心就向前傾，人
物站不穩了。相比之下圖B
的彎腰姿勢就是對的。

A　✕

B　◯

28 下半身的運動幅度和運動極限

Q. 右側哪個人物的大腿錯位了？

圖A中大腿的上抬程度十分誇張，一般人抬不了這麼高。在繪製向前和向後踢腿時，需要考慮髖關節的活動以及肌肉牽拉下，大腿的運動幅度和範圍，避免畫出超出運動極限的錯誤動作。

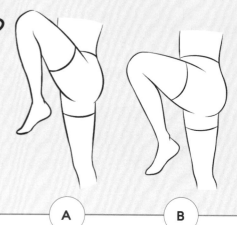

Ⓐ　　　Ⓑ

腿部前踢和後踢的運動範圍

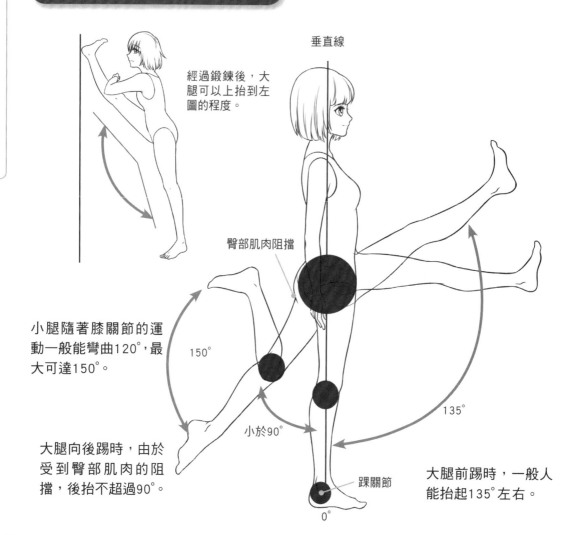

經過鍛鍊後，大腿可以上抬到左圖的程度。

垂直線

臀部肌肉阻擋

小腿隨著膝關節的運動一般能彎曲120°，最大可達150°。

150°

小於90°

大腿向後踢時，由於受到臀部肌肉的阻擋，後抬不超過90°。

135°

大腿前踢時，一般人能抬起135°左右。

踝關節

0°

腿部側面上抬的運動範圍

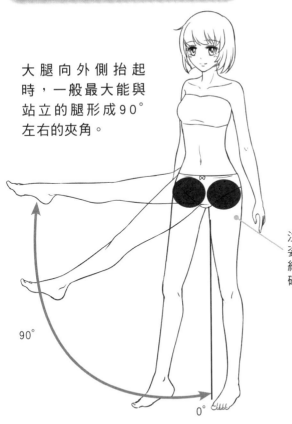

大腿向外側抬起時，一般最大能與站立的腿形成90°左右的夾角。

90°

0°

注意無論哪種姿勢，髖部始終要和大腿正確銜接。

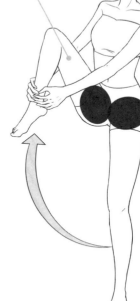

柔軟度好的人，大腿也可以上抬到這麼高。

腳踝的運動範圍

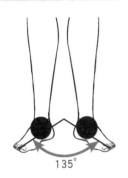

135°

由於踝關節非常靈活，腳踝的活動範圍能到135°左右。如果超出這個範圍，腳部和小腿看起來就會很奇怪，像接錯了方向。

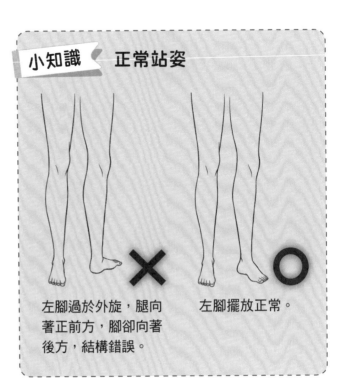

小知識　正常站姿

左腳過於外旋，腿向著正前方，腳卻向著後方，結構錯誤。

左腳擺放正常。

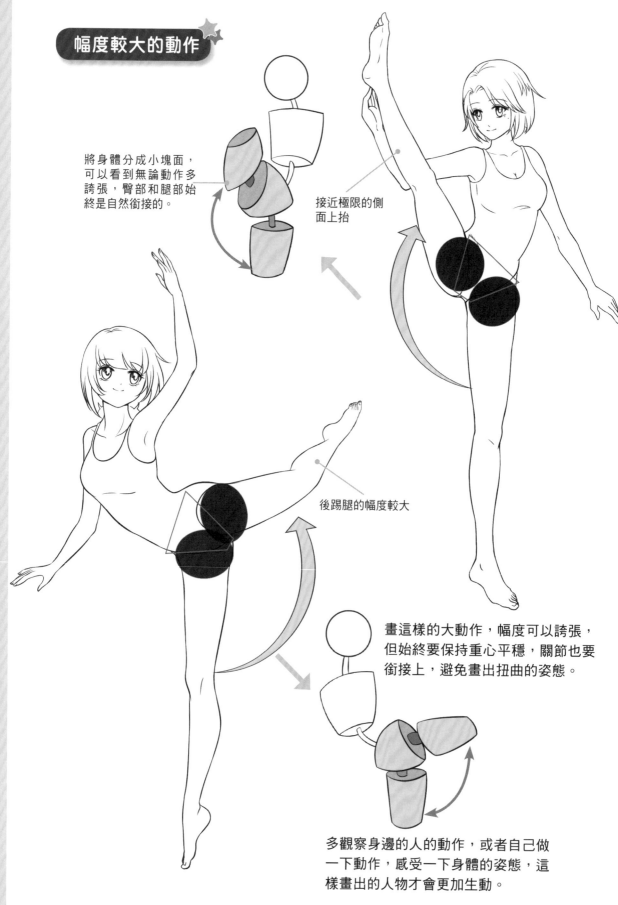

幅度較大的動作

將身體分成小塊面,可以看到無論動作多誇張,臀部和腿部始終是自然銜接的。

接近極限的側面上抬

後踢腿的幅度較大

畫這樣的大動作,幅度可以誇張,但始終要保持重心平穩,關節也要銜接上,避免畫出扭曲的姿態。

多觀察身邊的人的動作,或者自己做一下動作,感受一下身體的姿態,這樣畫出的人物才會更加生動。

運動的規律及繪製方法

畫出了好看的身體結構，動作卻是僵硬、呆板，不能展現具有動感的體態？不要著急，在本章中我們將對運動規律的畫法進行詳細的講解。

Q. 右側哪個動態更好看？

在拍照的時候，我們常常會要求模特兒凹造型。凹造型其實就是擺出好看的動態。僵硬、呆板的站、坐、行怎麼能凸顯人物的美麗呢？右側兩圖由於圖B呈S形，人物的姿態更優美，與呆板的圖A比，畫面感更強。

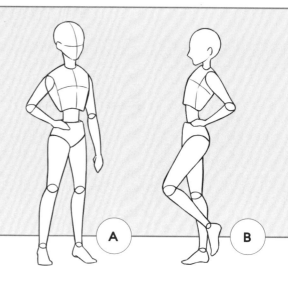

A B

重心線

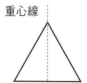

重心線

以三角形為例，兩點觸地，物體穩定站立。

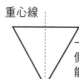

重心線

一點觸地時，重心線兩側質量平衡，物體依然能夠站立。

重心線

重心線兩側質量不平衡，物體就會摔倒。

重心線就是穿過重心點，垂直地面的直線。可用重心線來檢測畫出的人物是否能在地面上保持一個平穩的狀態。

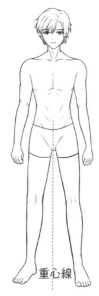

重心線

重心線是穿過小腹垂直地面的線，一般落在兩腳間。

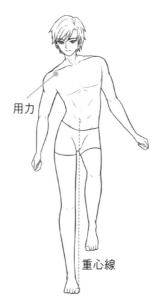

用力

重心線

重心線移到右腳後，人體向右用力，平衡左側重量。

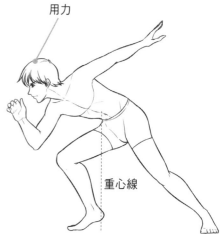

用力

重心線

跨步俯身時，為了平衡後方重量，人體會向前用力。

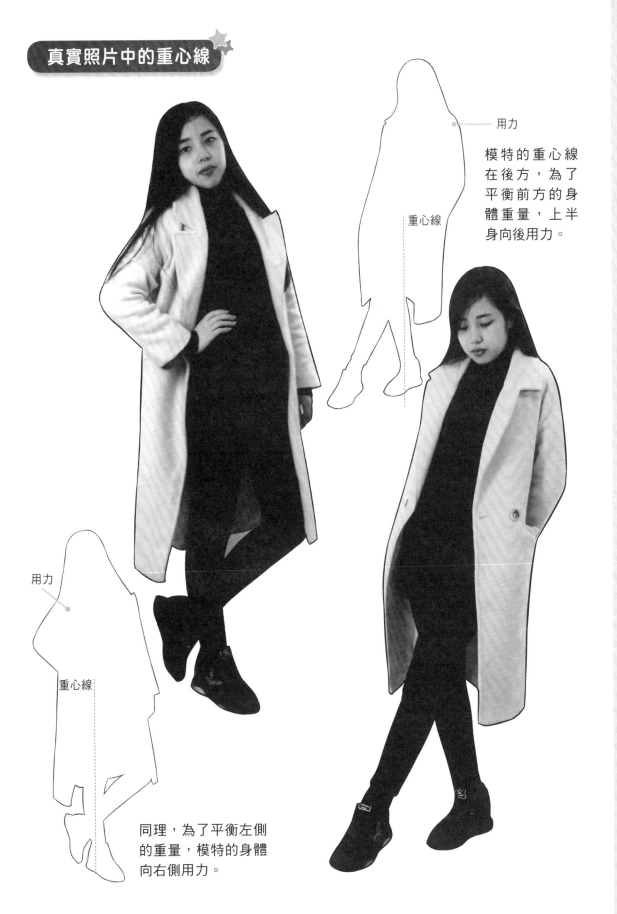

用力

重心線

模特的重心線在後方，為了平衡前方的身體重量，上半身向後用力。

用力

重心線

同理，為了平衡左側的重量，模特的身體向右側用力。

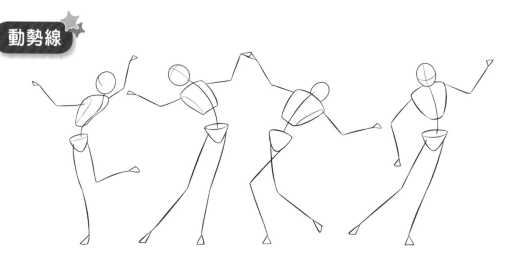

動勢線是表現人體動態趨勢的輔助線。完整的動勢線如上圖中四個人物,包含了軀幹、手臂和雙腿。在漫畫中,為了方便起稿,會將動勢線簡化成脊柱的延長線。

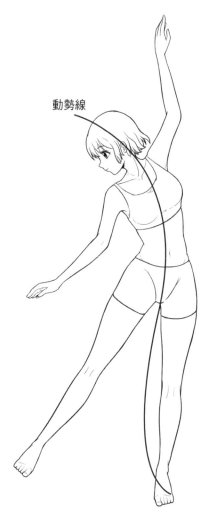

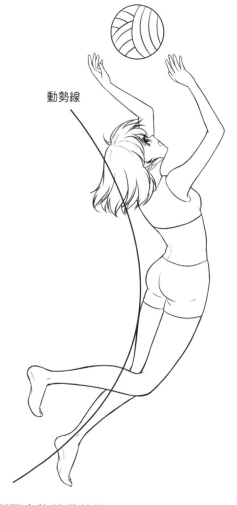

脊柱弧度的延長線就是動勢線,延長線的上方延長至頭部,下方延長至身體最下端的足部。

側面人物的動勢線也是同樣的道理,依然是從脊柱延長至頭部和最下端的足部。

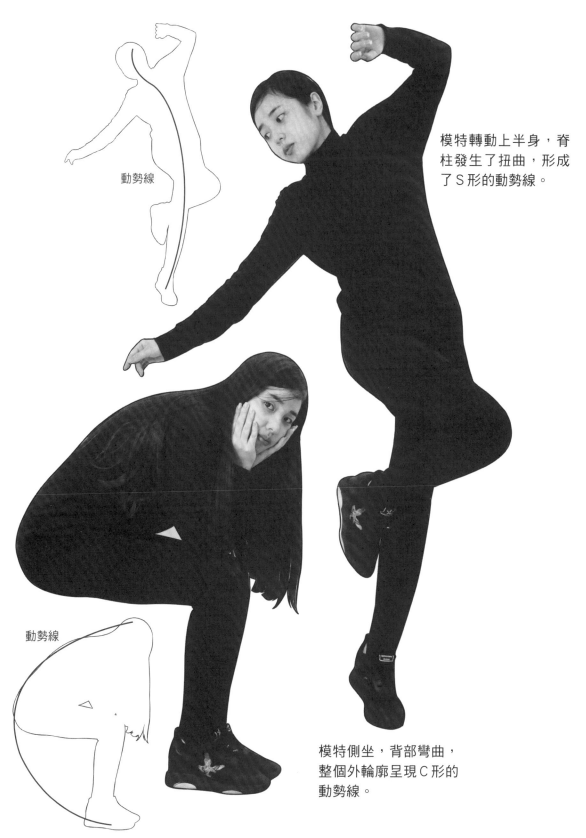

動勢線

模特轉動上半身,脊柱發生了扭曲,形成了S形的動勢線。

動勢線

模特側坐,背部彎曲,整個外輪廓呈現C形的動勢線。

30 秒懂肌肉與運動的關聯

Q. 右側哪個人物看起來比較自然？

我們都知道肌肉可以產生力量，讓人體運動起來。不過，大家知道肌肉在控制運動時會發生哪些變化嗎？圖 A 中的肌肉並沒有隨著運動而變形，顯得很不協調。圖 B 中的肌肉隨著運動發生了變形，看起來舒服、自然。

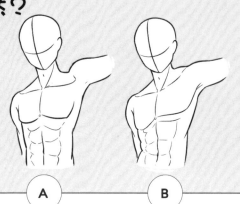

第 3 章 ▼ 解讀運動中隱藏的規律

肌肉與運動的關聯

舒張

常態

收縮

把肌肉想成氣球，發力拉伸會變細、變長，發力收縮會變粗、變短。

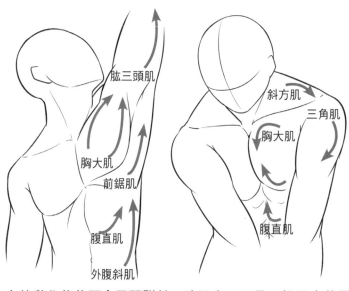

肱三頭肌

胸大肌

前鋸肌

腹直肌

外腹斜肌

斜方肌

三角肌

胸大肌

腹直肌

人的動作往往不會只關聯某一塊肌肉，而是一組肌肉共同運作的結果。這些相連的肌肉會因牽扯而發生形變。

小知識　腹部的彎曲

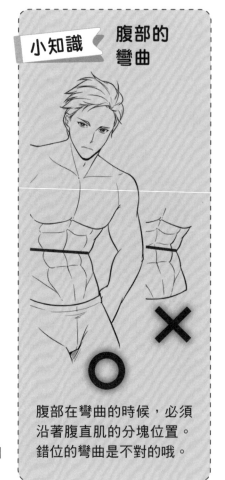

腹部在彎曲的時候，必須沿著腹直肌的分塊位置。錯位的彎曲是不對的哦。

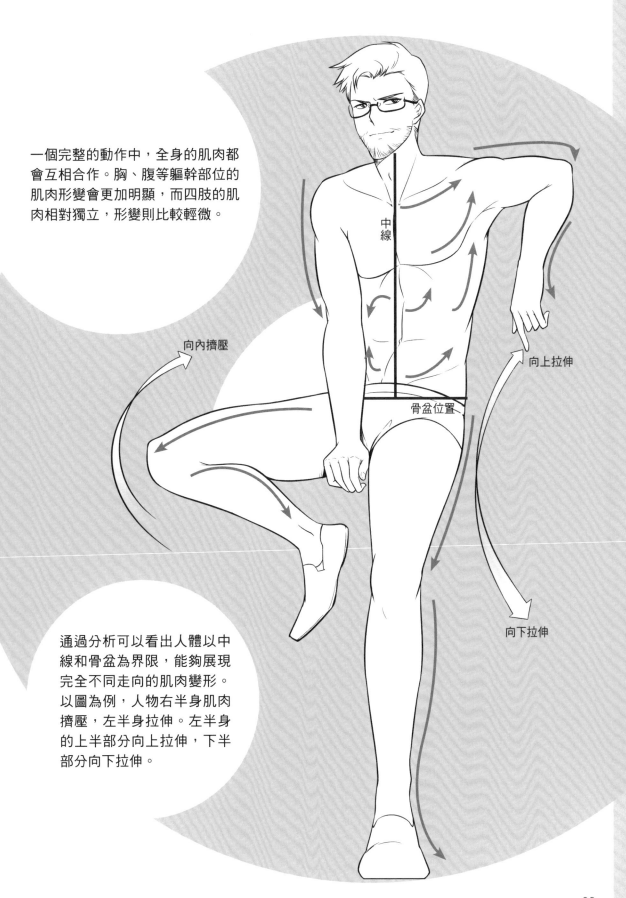

一個完整的動作中，全身的肌肉都
會互相合作。胸、腹等軀幹部位的
肌肉形變會更加明顯，而四肢的肌
肉相對獨立，形變則比較輕微。

中線

骨盆位置

向內擠壓

向上拉伸

向下拉伸

通過分析可以看出人體以中
線和骨盆為界限，能夠展現
完全不同走向的肌肉變形。
以圖為例，人物右半身肌肉
擠壓，左半身拉伸。左半身
的上半部分向上拉伸，下半
部分向下拉伸。

31 動勢線帶你進入動態迷宮

Q. 哪個動作的幅度更大？

同樣都是站立姿勢，為什麼圖A沒有圖B有動感呢？這是因為B的動作幅度更大。要想畫這樣的動作，我們需要設計弧度更大的動勢線。

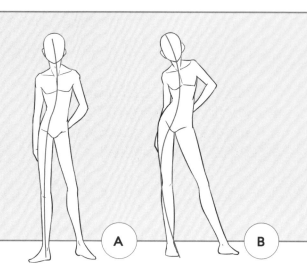

A B

用動勢線調整運動幅度

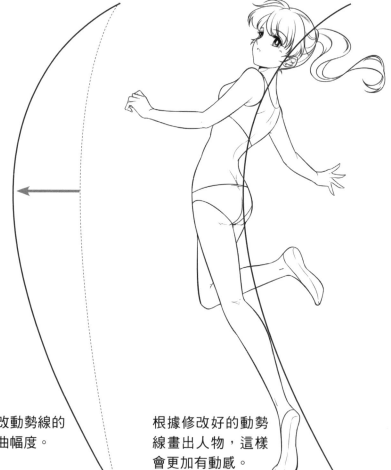

畫出動勢線，設定人物的大致運動趨勢。

修改動勢線的彎曲幅度。

根據修改好的動勢線畫出人物，這樣會更加有動感。

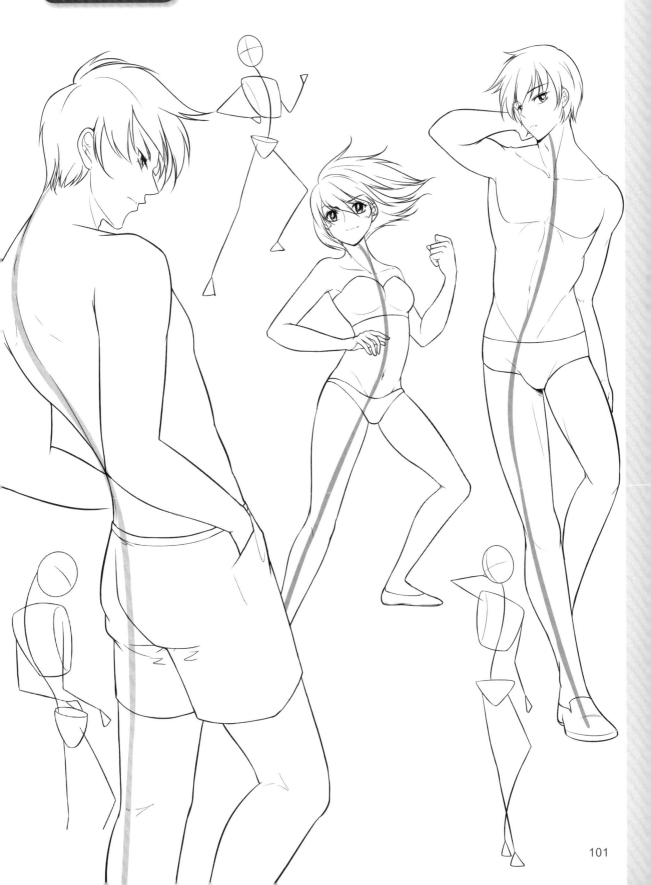

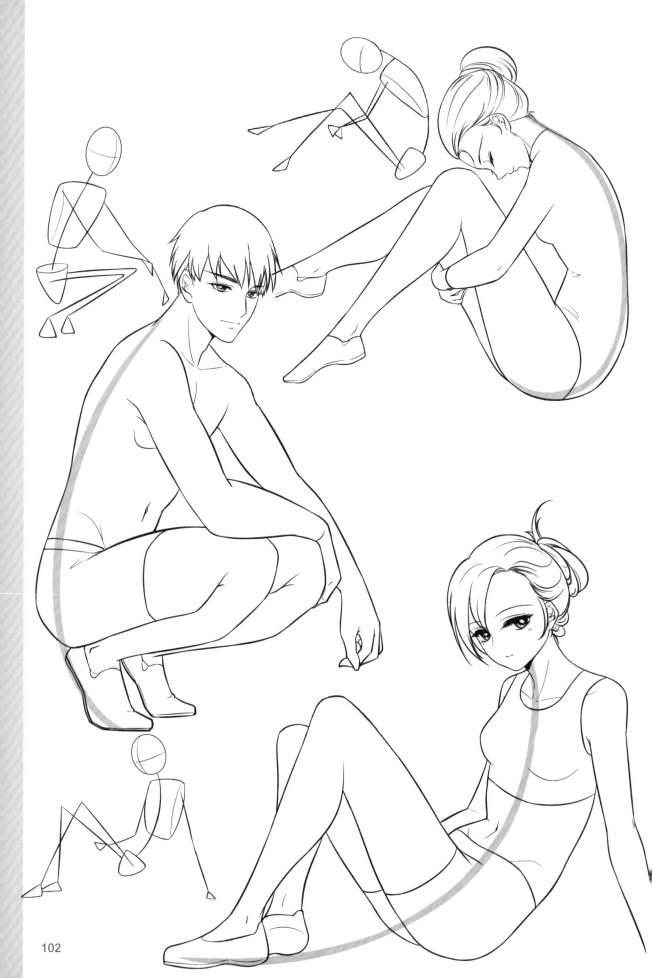

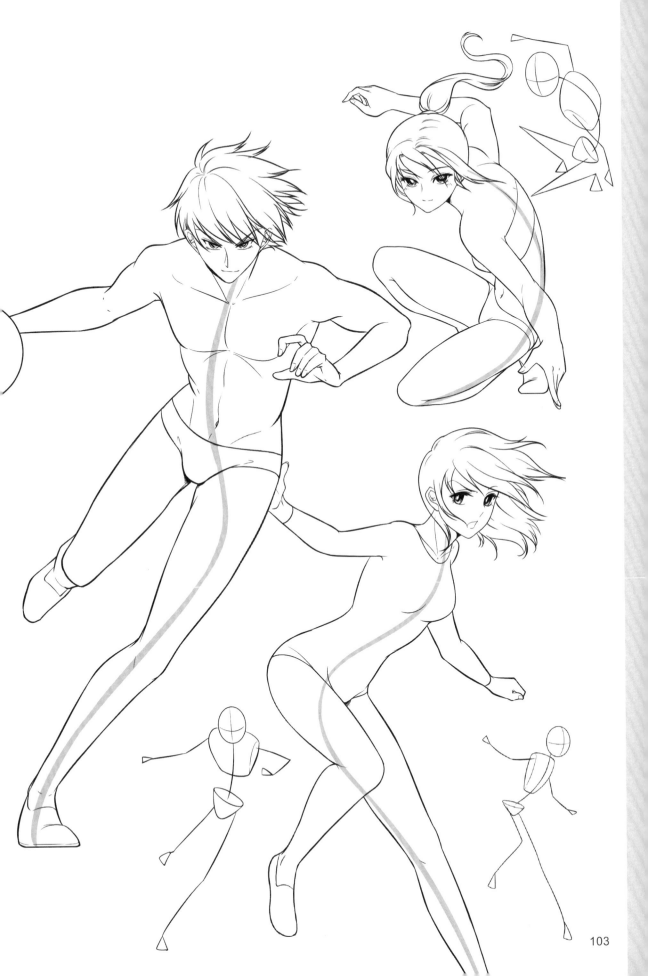

32 重心線自檢大揭祕

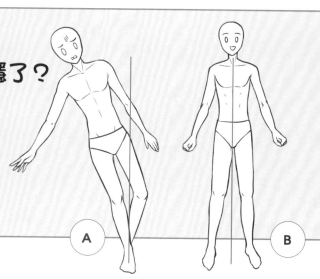

Q. 右側兩個動作誰站穩了？

圖A和圖B誰能平穩地站在地面上呢？圖A的人體嚴重偏向了一邊，馬上就要倒地了，圖B雙腳落地，平穩地站立在地面上。

A

B

如何使用重心線

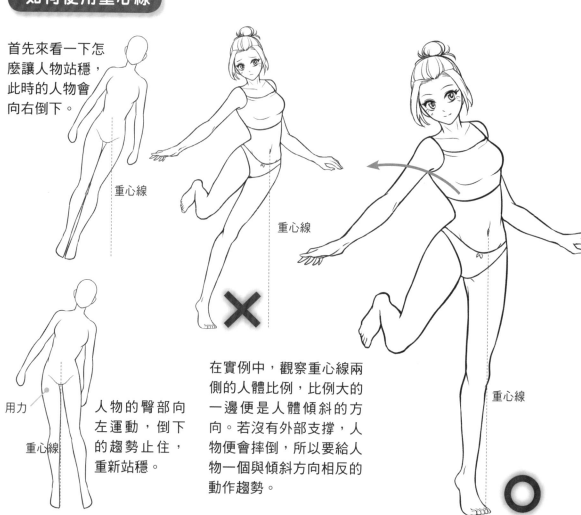

首先來看一下怎麼讓人物站穩，此時的人物會向右倒下。

重心線

重心線

用力

人物的臀部向左運動，倒下的趨勢止住，重新站穩。

重心線

在實例中，觀察重心線兩側的人體比例，比例大的一邊便是人體傾斜的方向。若沒有外部支撐，人物便會摔倒，所以要給人物一個與傾斜方向相反的動作趨勢。

重心線

104

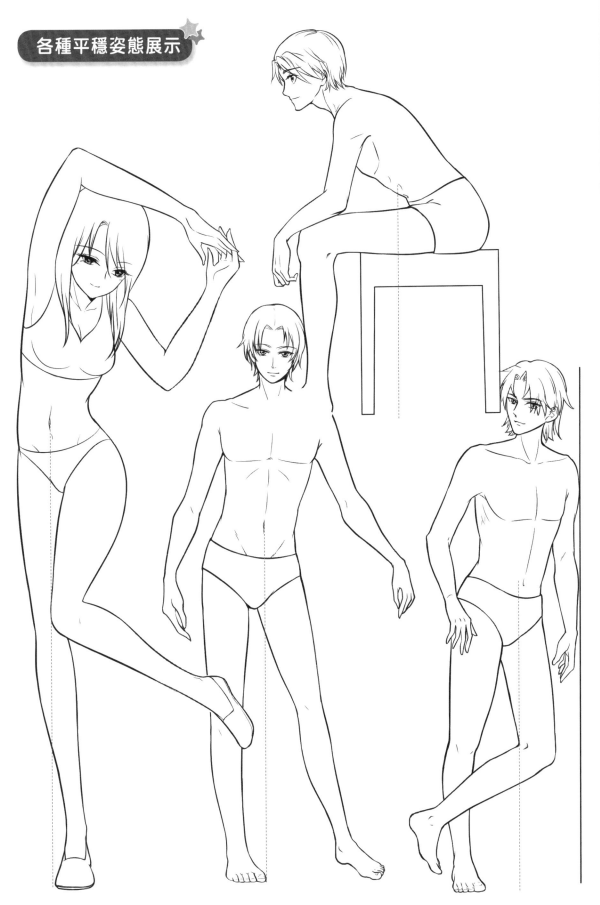

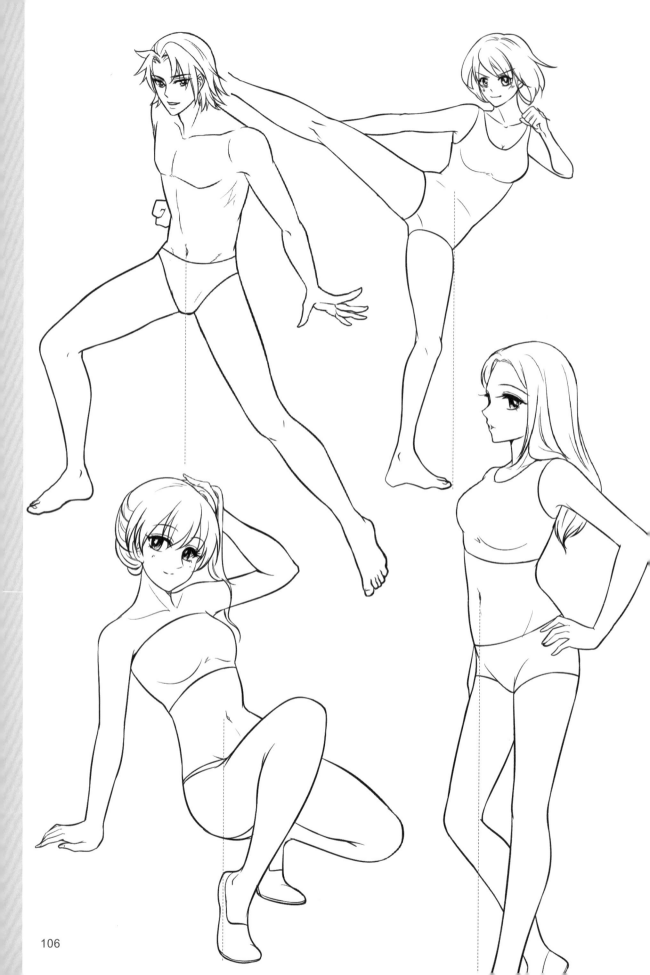

33 告別僵硬動作很簡單

Q. 哪個姿勢看起來是放鬆的？

所謂僵硬的動作，就是肌肉處於緊張狀態，不放鬆的動作。在大多數情況下，我們畫的人物應該都處於放鬆的狀態，觀察右側兩圖，圖A的手部肌肉繃緊，顯得僵硬，圖B的手自然垂落，非常放鬆。

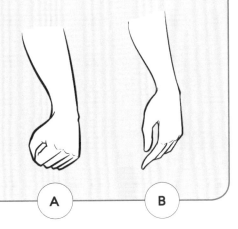

A　　B

自然的站姿

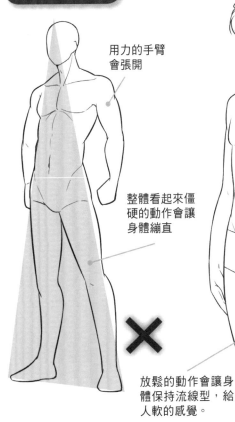

用力的手臂會張開

放鬆的手臂自然下垂

整體看起來僵硬的動作會讓身體繃直

放鬆的動作會讓身體保持流線型，給人軟的感覺。

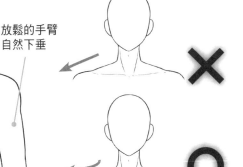

僵硬的肩膀肌肉鼓起，肩膀的線條變成了直線。

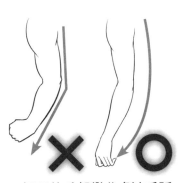

僵硬的手部彎曲處缺乏弧度，自然的手臂彎曲處是流暢的弧線。

下垂的手臂、傾斜的肩膀、微微偏轉的頭部、微曲的雙腿，共同展現出自然放鬆的站姿。

107

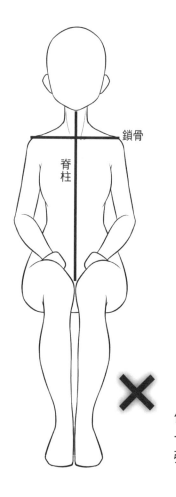

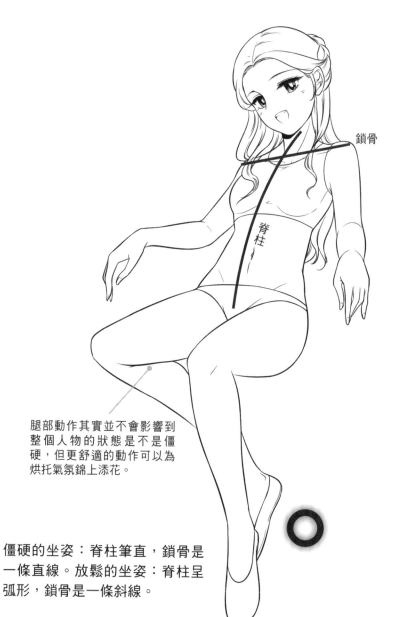

鎖骨

脊柱

脊柱

鎖骨

腿部動作其實並不會影響到
整個人物的狀態是不是僵
硬,但更舒適的動作可以為
烘托氣氛錦上添花。

✕

○

僵硬的坐姿:脊柱筆直,鎖骨是
一條直線。放鬆的坐姿:脊柱呈
弧形,鎖骨是一條斜線。

小知識 ◀ 舒適的動作就是放鬆的

在無法分辨動作是否
放鬆,可以回想一下
什麼動作是舒適的。
端坐、前傾、倚靠三
個動作中,倚靠最舒
服,那麼它就是最放
鬆的動作。

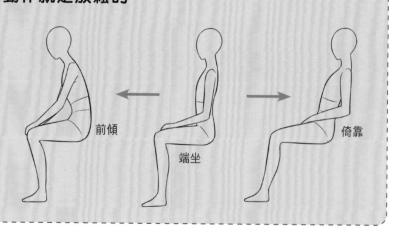

前傾

端坐

倚靠

自然的走姿

肩部

臀部

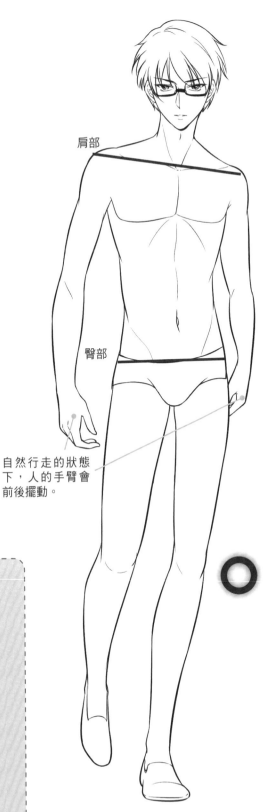

肩部

臀部

自然行走的狀態下，人的手臂會前後擺動。

✗

○

小知識　**連續動作中，中間狀態最放鬆**

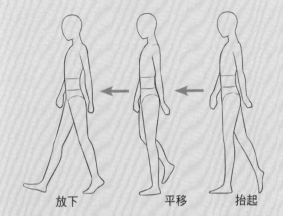

放下　　　平移　　　抬起

抬腳時，腿開始用力，放下時，腿打直；因此，在這兩個階段中腿部都不是處於放鬆狀態，只有在平移時腿最放鬆。

行走時，肩部和臀部都處於斜角時會顯得更加放鬆。強行控制肩膀，保持水平走路，會顯得僵硬、彆扭。

 拆開畫，複雜動作更簡單

Q. 你是怎麼畫複雜動作的？

面對一個手腳都有透視，身體動態十足的動作，經常會感到力不從心？這樣的動作是較難表現的，不過正確的繪畫步驟會幫助我們更輕鬆地表現這類複雜動作。

確定頭身比和動勢線

<div style="writing-mode: vertical-rl;">

第3章 ▼ 活學活用，自如設計動作

</div>

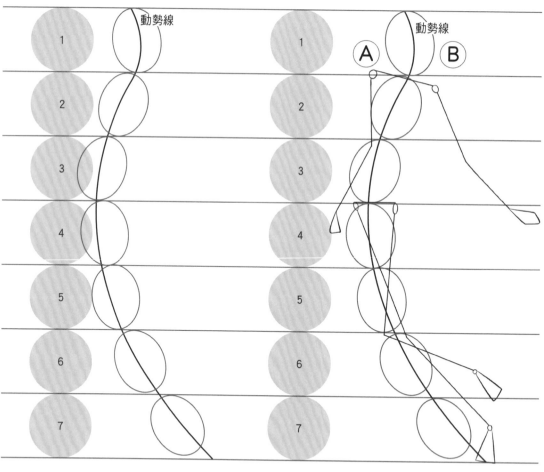

設定好頭身長度，畫出動勢線。沒把握的小夥伴可以選擇弧度小一點的動勢線練習，不過這裡我們為了展示複雜的動態，使用了一條弧度很大的動勢線。

在動勢線上添加四肢，這裡只需要用線條表現一下四肢的動作就可以了。注意回想一下，前面章節中對人體各個部位比例的講解，避免四肢畫得過長或過短。

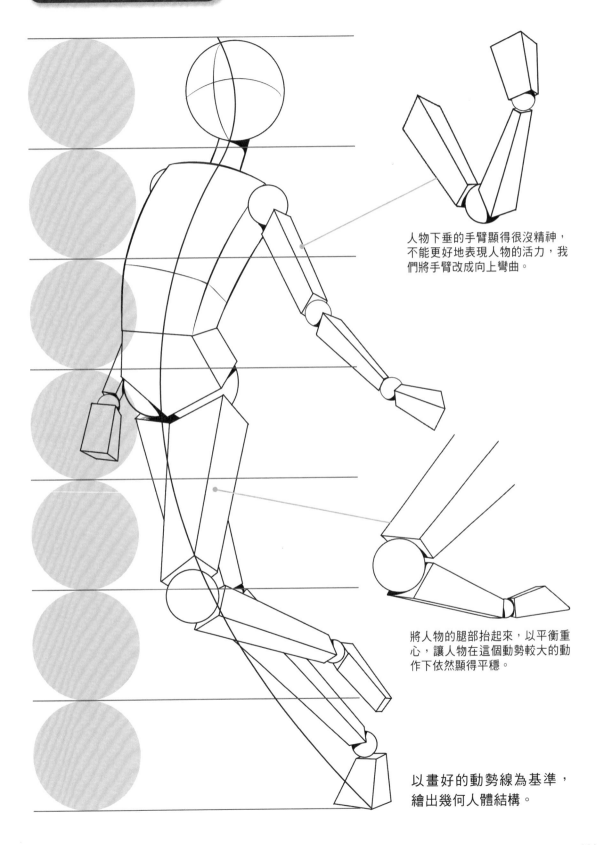

人物下垂的手臂顯得很沒精神，不能更好地表現人物的活力，我們將手臂改成向上彎曲。

將人物的腿部抬起來，以平衡重心，讓人物在這個動勢較大的動作下依然顯得平穩。

以畫好的動勢線為基準，繪出幾何人體結構。

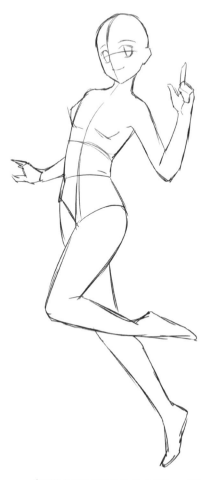

草稿描線 ⭐

把幾何結構轉化為草稿，讓它真正變成人的模樣。這時可以將手指、五官等大概表現出來。

注意壓線關係，回憶一下前面章節中壓線的講解，將人體各部位的上下關係表現出來。

回想一下前面的知識，用流體弧線來描繪女性的身體。

用曲線表現腿部，避免動作僵硬。

細化勾線，完成人物的繪製。

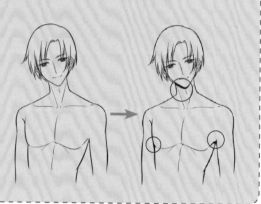

小知識 ◀ **塗點兒黑加強人體結構**

在臉頰與脖子的交界處、腋下、胸肌下方塗上一點點的黑色，可以讓人物的結構更加清晰。